한 애 규

Hahn, Ai-Kyu

HEXAGON

이 도서의 국립중앙도서관 출판예정도서목록(CIP)은 서지정보유통지원시스템 홈페이지(http://seoji.nl.go.kr)와 국가자료 공동목록시스템(http://www.nl.go.kr/kolisnet)에서 이용하실 수 있습니다.(CIP제어번호: CIP2017019239)

한국현대미술선 035
한애규

2017년 8월 8일 초판 1쇄 발행

지은이 한애규
펴낸이 조기수
펴낸곳 출판회사 헥사곤 Hexagon Publishing Co.
등 록 제 2017-000054호 (등록일: 2010. 7. 13)
주 소 경기도 용인시 수지구 죽전로238번길 34, 103−902
전 화 010-3245-0008, 010-7216-0058, 070-7628-0888
팩 스 0303-3444-0089
이메일 coffee888@hanmail.net, joy@hexagonbook.com
website: www.hexagonbook.com

ⓒ한애규 2017, Printed in KOREA

 ISBN 978-89-98145-87-3
 ISBN 978-89-966429-7-8 (세트)

한 애 규

Hahn, Ai-Kyu

035

HEXA GON
Korean Contemporary Art Book
한국현대미술선 035

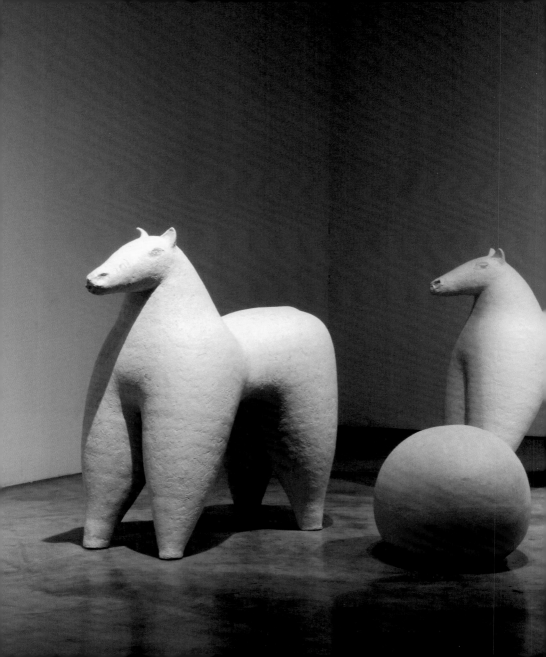

실크 로드
Silk Road

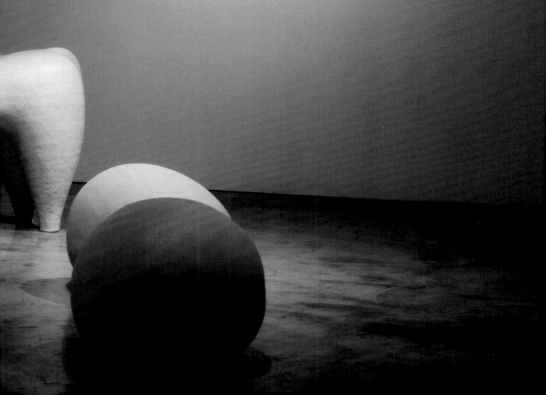

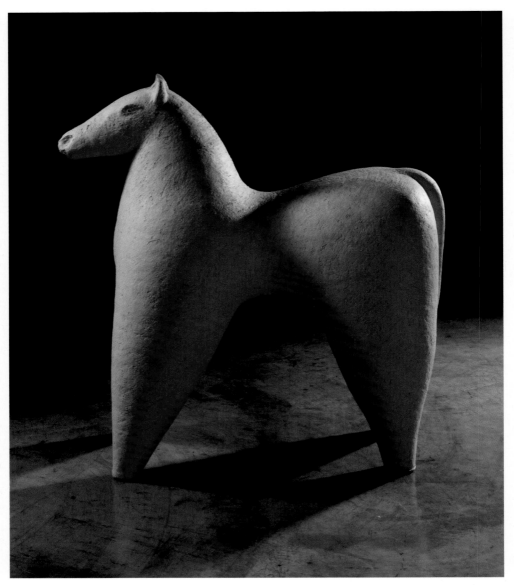

실크로드-말 ㅣ 39×86×89cm 2017

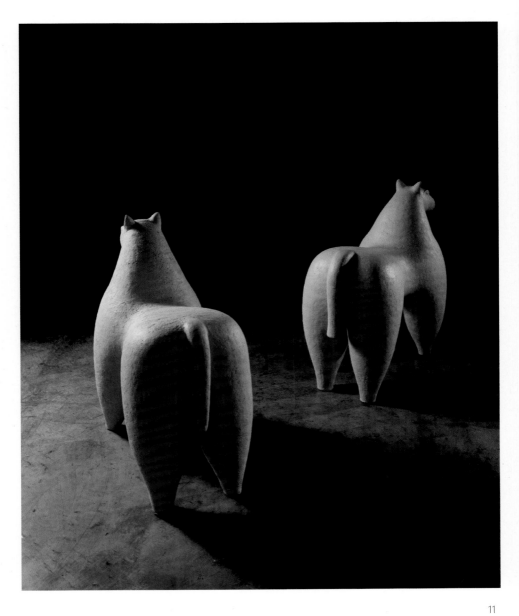

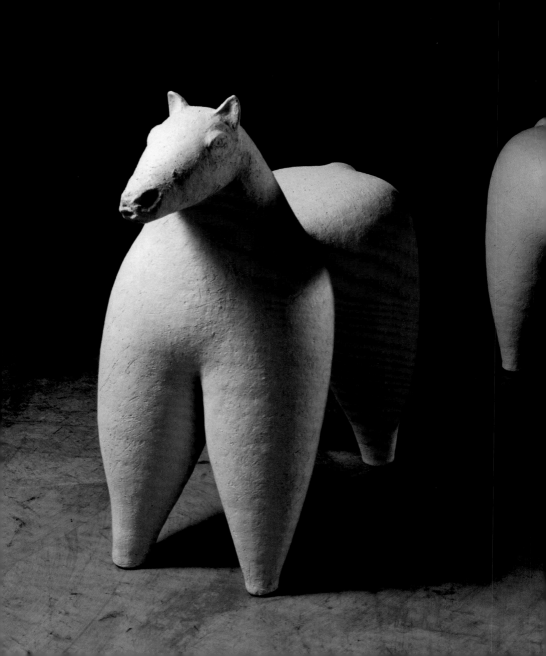

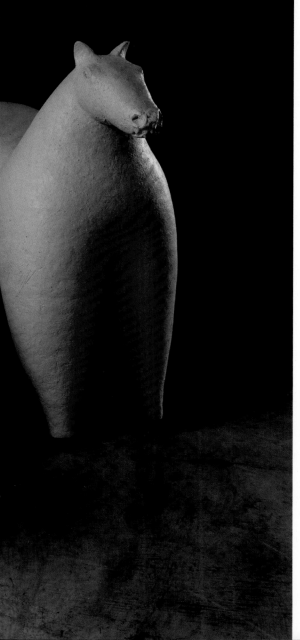

비단길을 달리던
말을 생각한다.
그의 몸은 사막을 기억하고
그의 뿔은 오아시스의 푸른 빛을 안다.

실크로드-말 I 39×86×89cm 2017
실크로드-말 II 39×83×89cm 2017

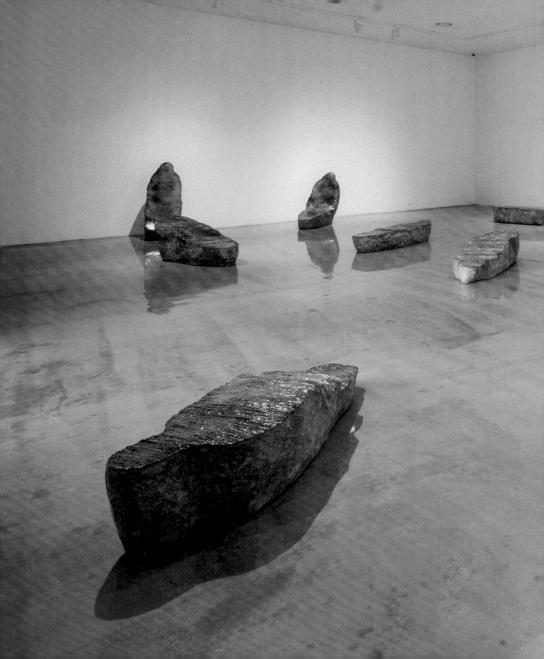

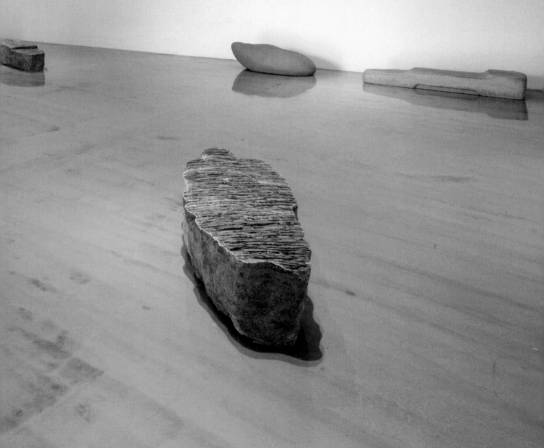

푸른 그림자
Blue Shadow

온 사방에 물결이 일렁이는 그곳 바닷가를 거닐다

내 그림자가 바다에 드리워진 것을 본 것 같다.

상상이었을지도 모른다.

그 바다와 그림자에 대한 기억은 하도 강렬하여

내가 뭍으로 돌아와 거리를 헤맬 때도

바다 물결이 출렁이던 곳, 흔들리던 푸른 그림자가 나를 따라다닌다.

그 그림자가 도시의 회색 벽에, 시멘트 계단에, 내 작업실 입구에,

사방에 드리워져 내 가슴을 일렁이게 한다.

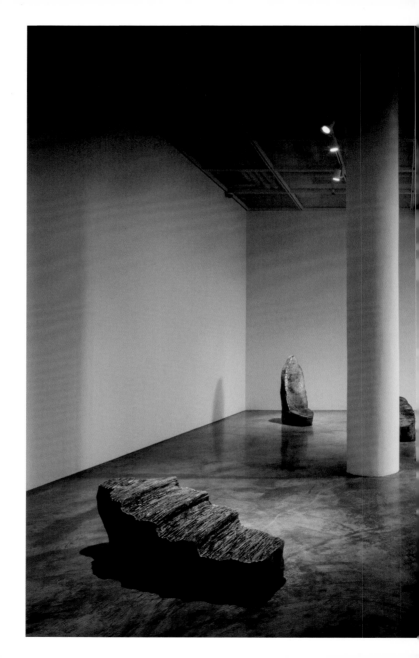

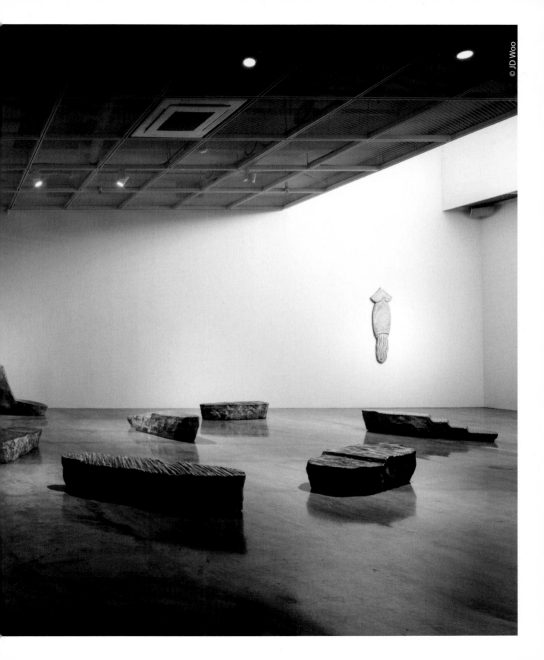

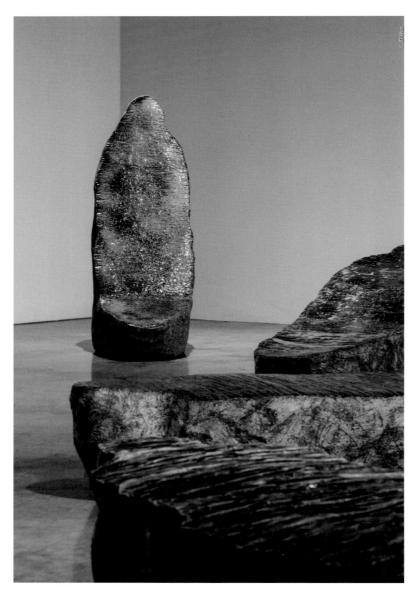

©JDWoo

푸른 그림자 67×48×122cm 2014

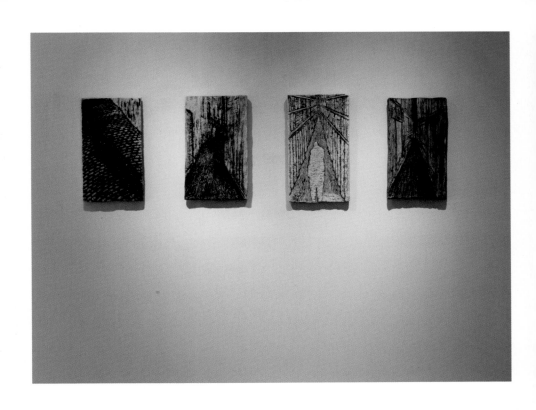

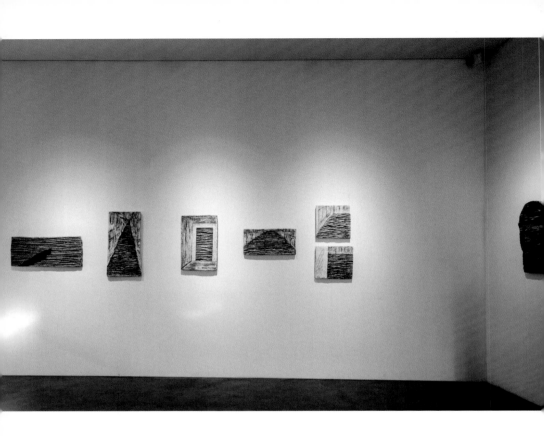

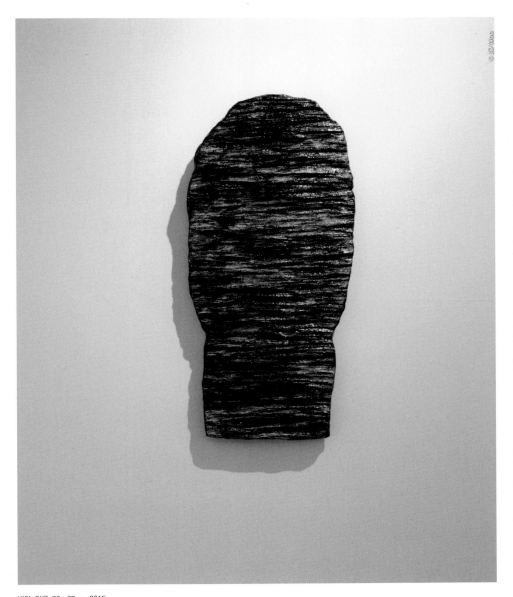

바다-얼굴 30×63cm 2015

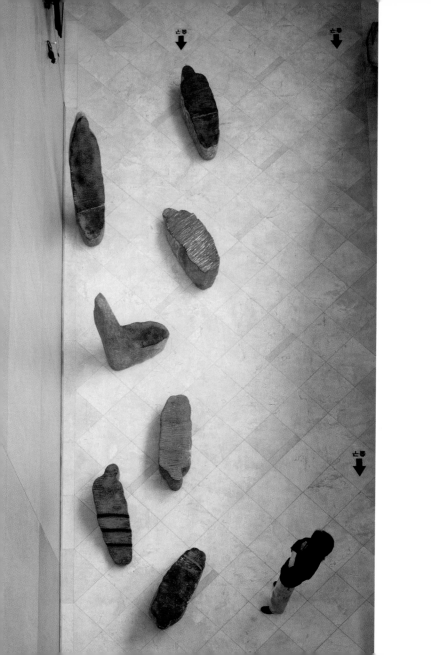

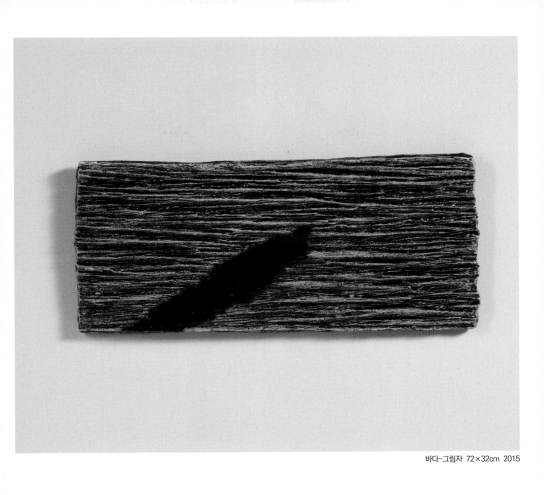

바다-그림자 72×32cm 2015

그림자

어떠한 미물도 실존하는 것은 그림자가 있다.

우리가 실존에 대해 의구심을 가질 때

우리의 존재에 대한 확실한 증거로서의 그림자가 있다.

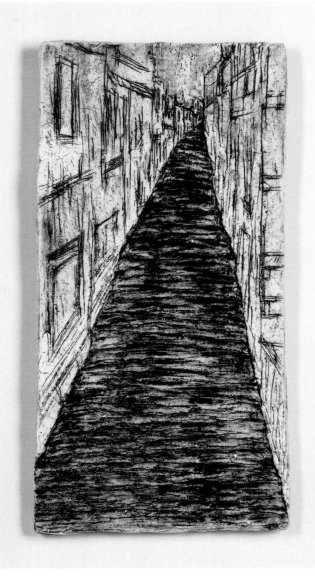

범람 35×69cm 2015

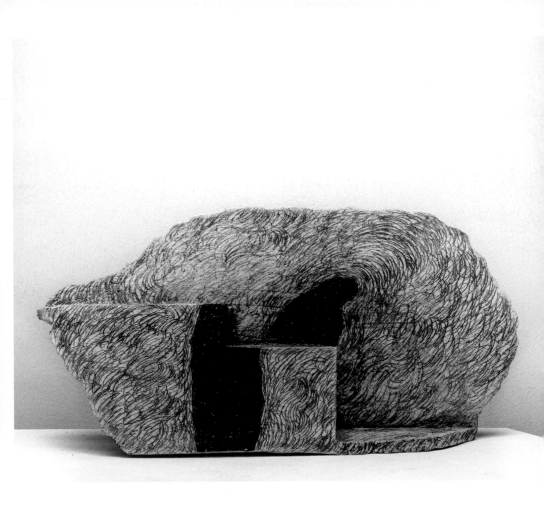

푸른 그림자 29×57×11cm 2014

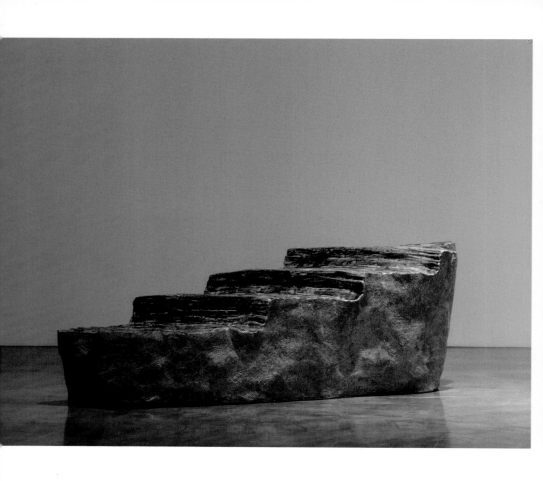

푸른 그림자 67×48×122cm 2014

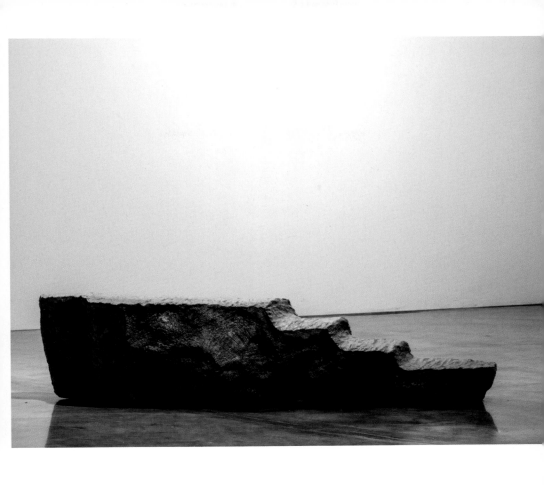

푸른 그림자 67×48×122cm 2014

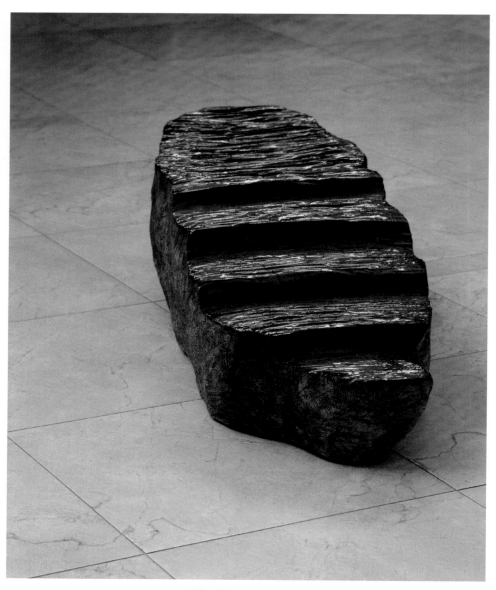

푸른 그림자 67×48×122cm 2014

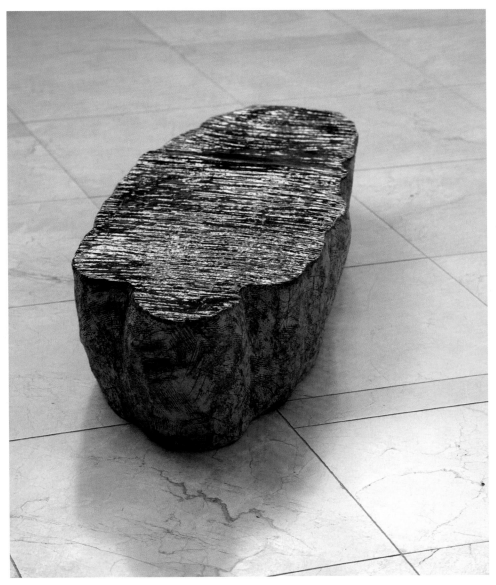

푸른 그림자 127×47×52cm 2014

푸른 길 34×61cm 2014

푸른 길-그림자 34×61cm 2015

푸른 길-베르가모 36×61cm 2015

희미한 옛사랑의 그림자 33×48cm 2015

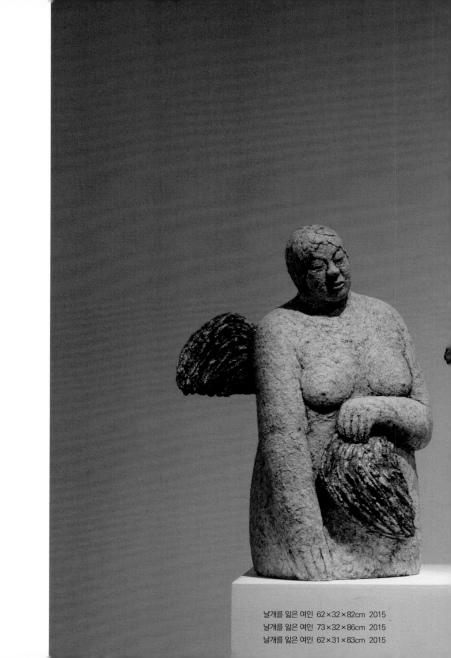

날개를 잃은 여인 62×32×82cm 2015
날개를 잃은 여인 73×32×86cm 2015
날개를 잃은 여인 62×31×83cm 2015

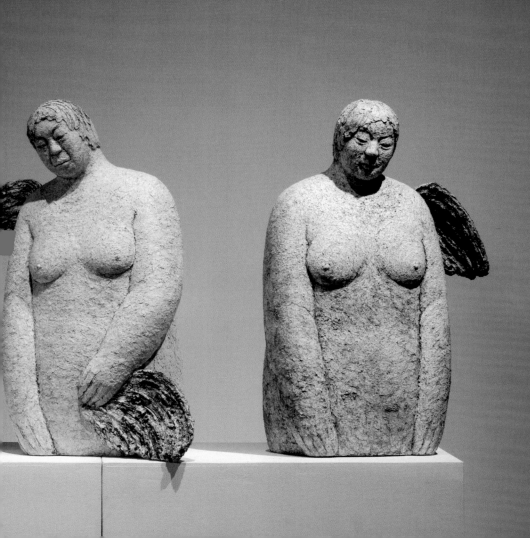

기둥들

반가사유상

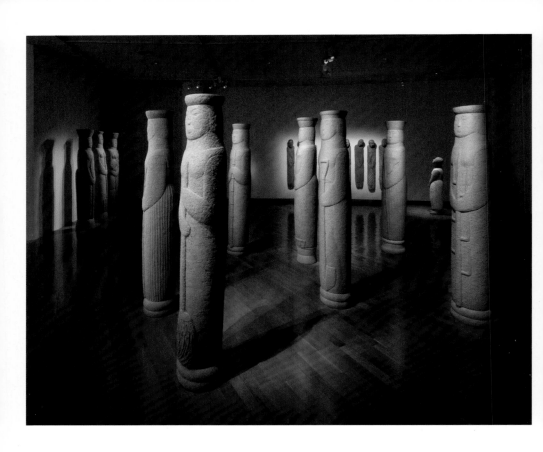

기둥들 30×181×33cm (9pcs) 2011

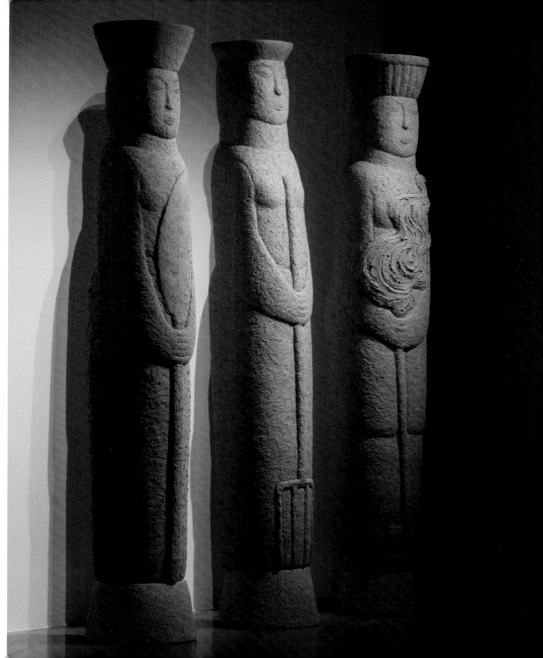

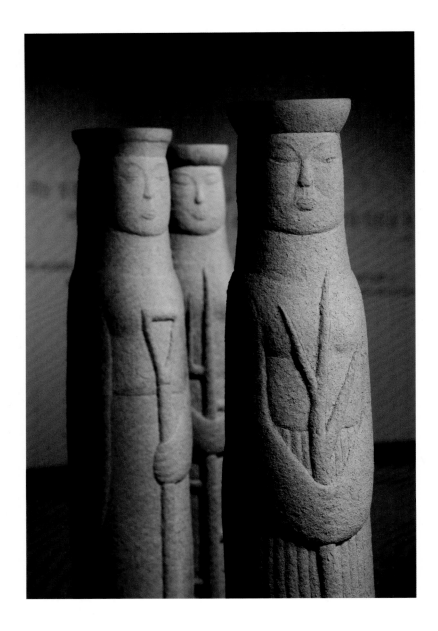

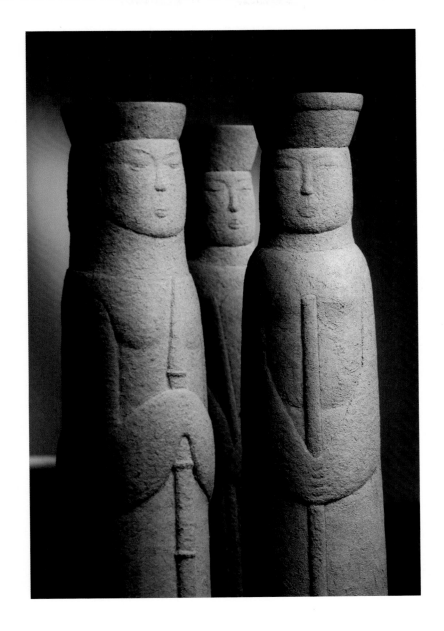

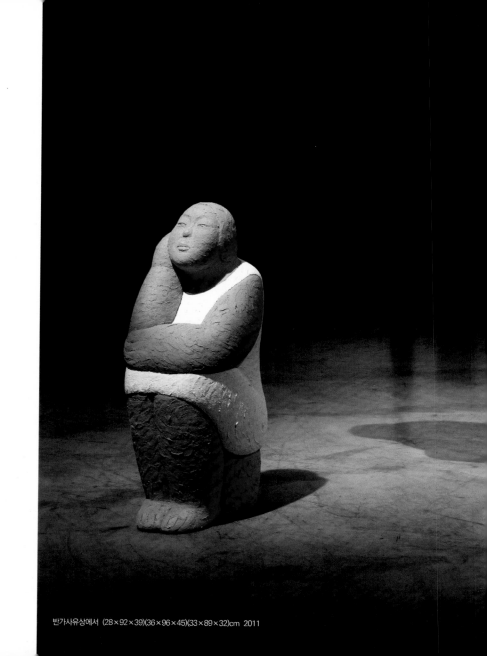

반가사유상에서 (28×92×39)(36×96×45)(33×89×32)cm 2011

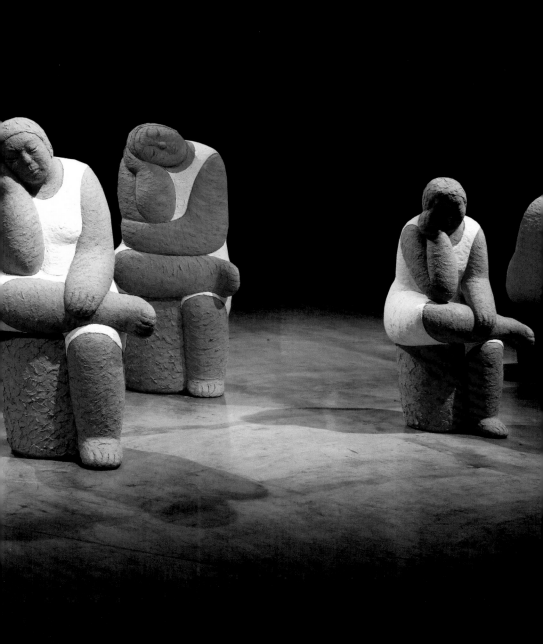

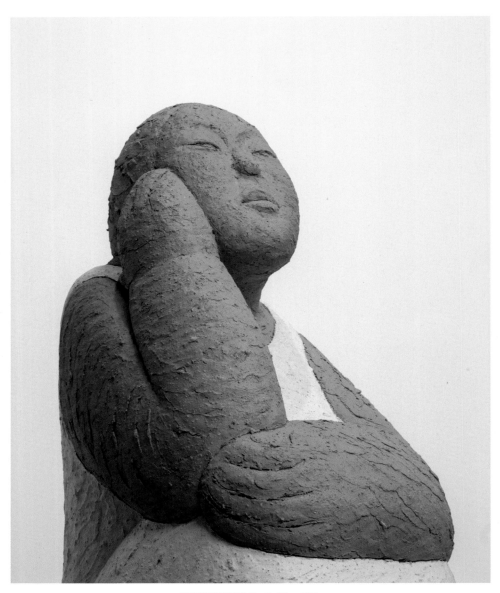

반가사유상에서(부분) 33×89×32cm 2011

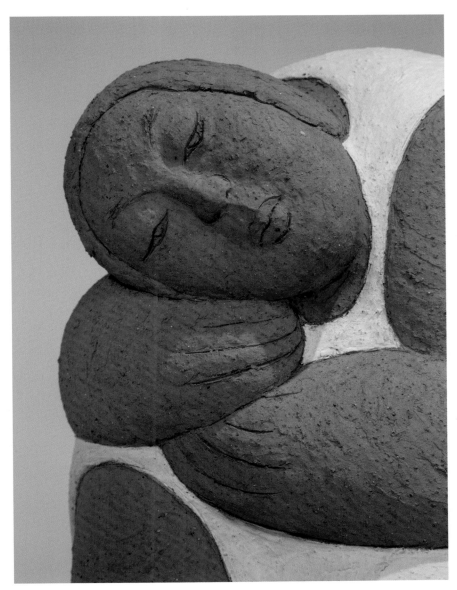

반가사유상에서(부분) 37×71×41cm 2011

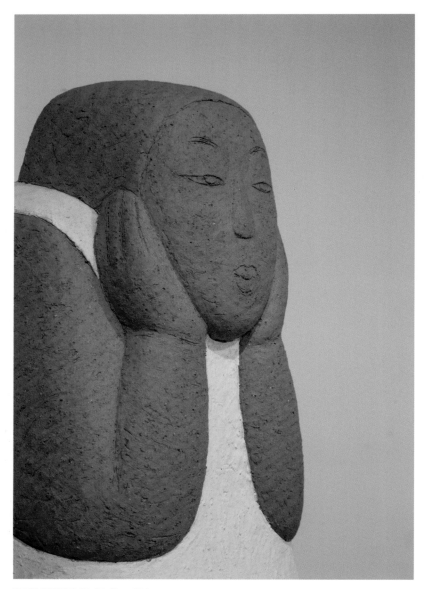

반가사유상에서(부분) 38×75×30cm 2011

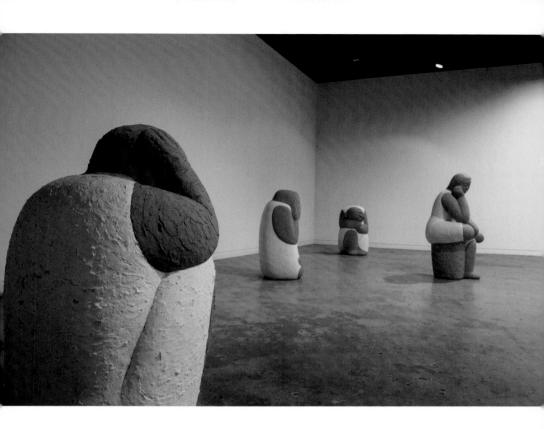

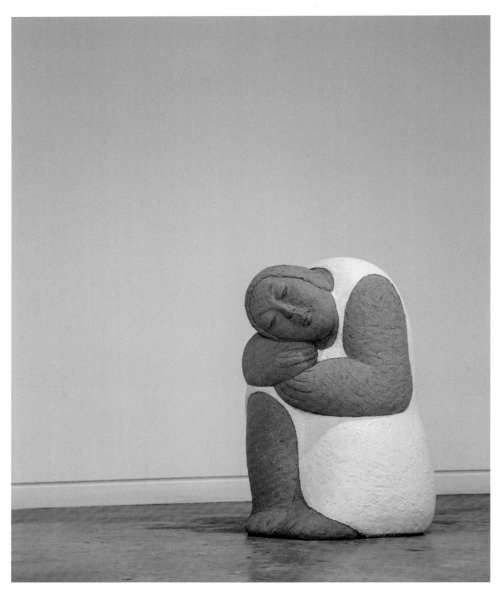

반가사유상에서 37×71×41cm 2011

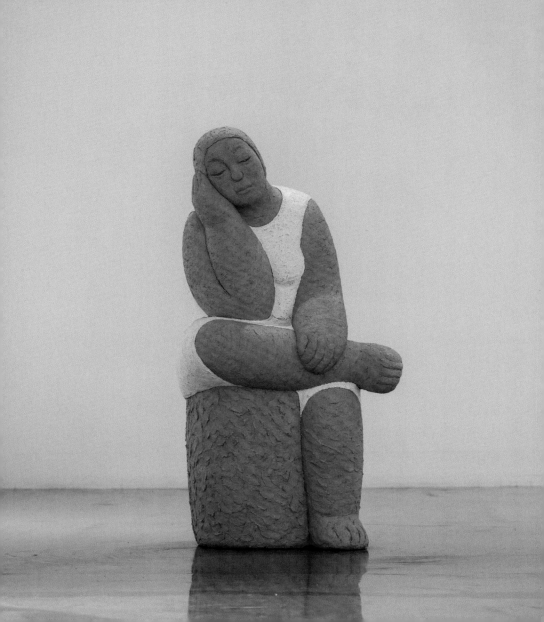

폐허에서
침묵

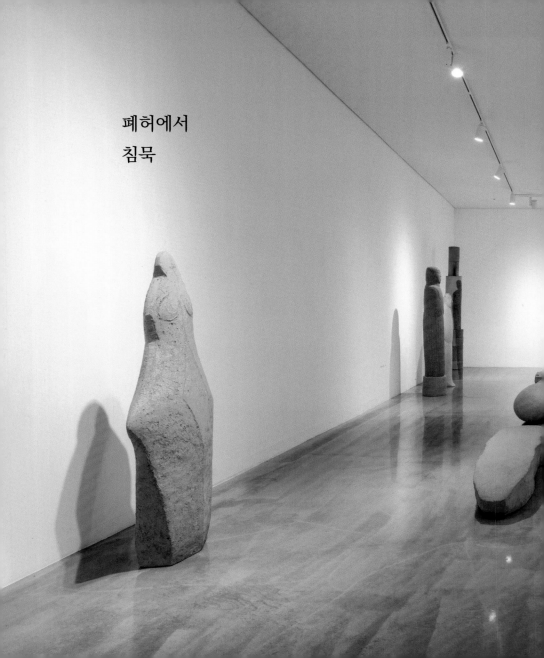

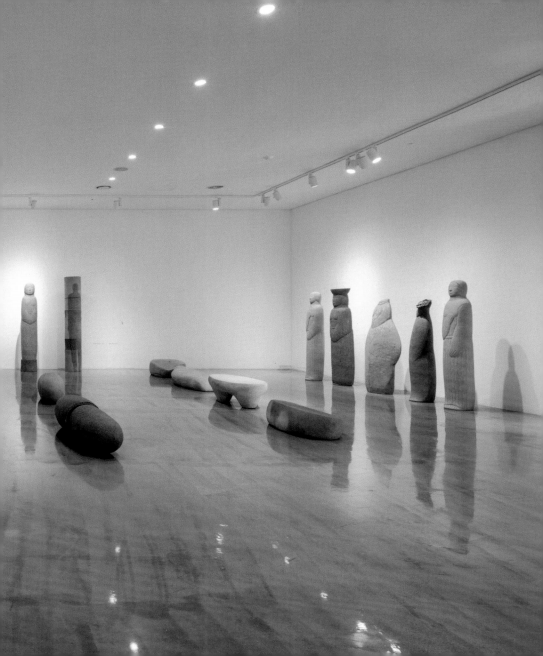

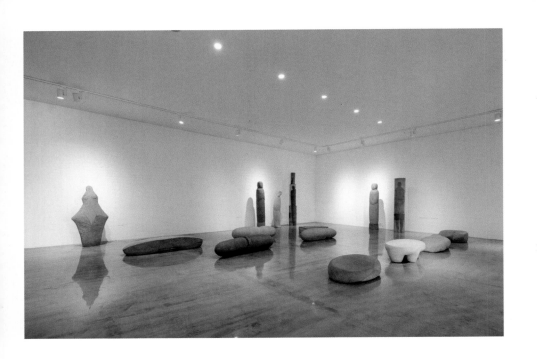

사람들은 살아있을 땐 무언가를 세워 무언가를 주장하며,
죽으면 모든 것이 눕는다.
눕혀져 있는 것은 무심이고, 평화이며 고요함이며 항복이다.
폐허는 그래서 아름답다.
비어있음의 아름다움이다.

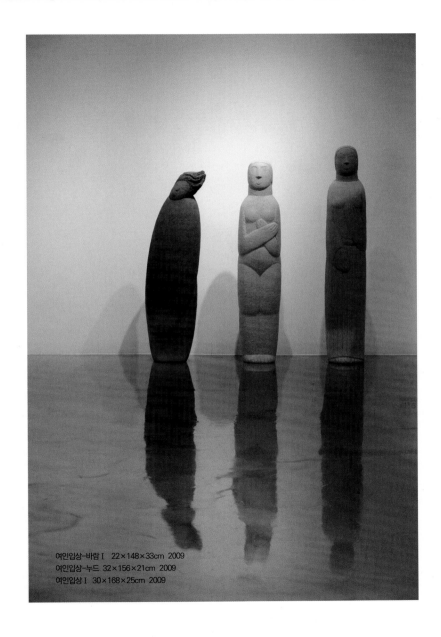

여인입상-바람 I 22×148×33cm 2009
여인입상-누드 32×156×21cm 2009
여인입상 I 30×168×25cm 2009

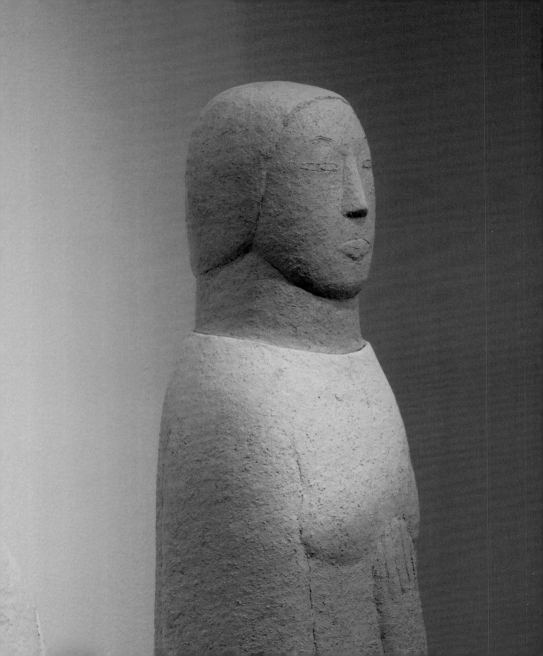

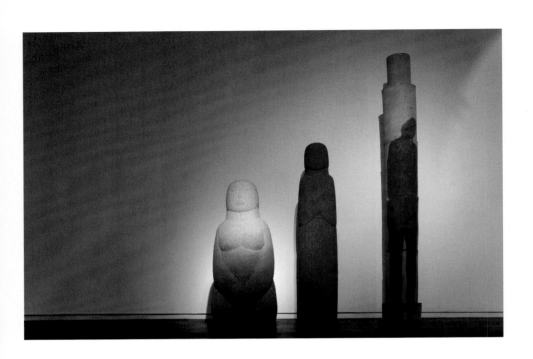

여인반신상 50×124×48cm 2010
여인입상-경덕진 I 32×166×26cm 2010
기둥-그림자III D33×237cm 2010

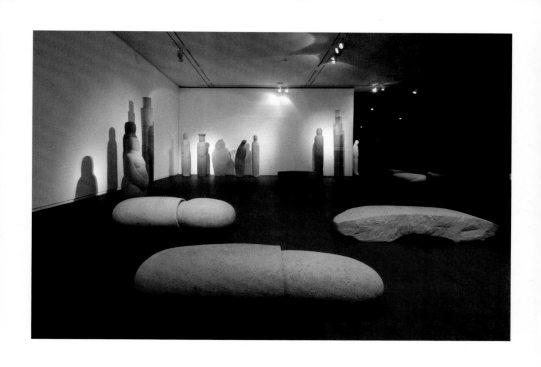

옹관 I D36×160cm 2010

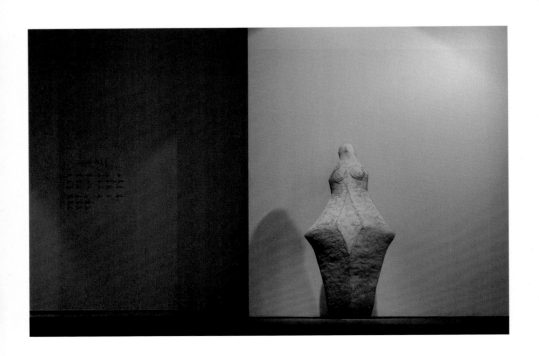

지모신1 75×26×155cm 2010

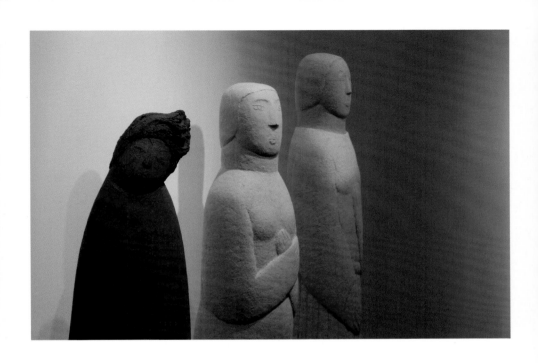

여인입상-바람1 22×148×33cm 여인입상-누드 32×156×21cm 여인입상1 30×168×25cm 2009

침묵을 말하다

-한애규의 조각, 특이점(singular point)에 서다

김종길/미술평론가

바흐티야 레비치의 침묵만은 어둠 속에서 무겁고 끈덕진 좀 다른 무언가 같았고, 그것은 암흑 속에서 마치 지나 갈 수 없는 담처럼 상대방이 이야기하고 자신의 고요하고 뚜렷하며 변함없는 생각을 설명하는 모든 것을 단지 자신의 존재의 무게만으로 단호하게 거절하는 것이었다.

– 이보 안드리치의 『드리나강의 다리』에서

한애규, 그가 전해 준 두 장의 쪽지에 적힌 이 글에서, 자신의 육체와 사상, 생활, 번민 등의 서사적 구성에 탐닉해 온 작가의 다른 얼굴을 발견한다. 지금까지 그는 자신을 둘러싼 삶의 테두리에서 작품의 언어를 건져 올렸다. 때로 그의 언어는 테두리 밖으로 나가 직설타법을 구사하며 진격하기도 했고, 안으로 들어와 살아가는 삶의 리얼리티를 훌륭하게 재현하기도 했다. 테두리의 중심으로 밀고 들어 갈 때는 한 여성의 삶이 아닌 전체 여성의 대지大地적 심볼로서 혹은 신화적 모태 형상으로 확장되었다. 그러나 그 모든 여성성의 힘들이 일순간 전혀 새로운 국면으로 전환하고 있다. 일견 생활 조각의 대중적 취향과 작가 의지의 내재적 발현이라는 작품의 두 축이 일정한 거리를 두고 성장하면서 보여 준 그의 작품들이 최근 몇 년 사이 '취향'과 '발현'의 수사적 외향을 벗어 던지고 있기 때문이다.

침묵: 돌로 외치는 소리

껍데기를 벗는다는 것, 사람의 옷을 벗는다는 것이 얼마나 많은 시간을 필요로 할까. 생

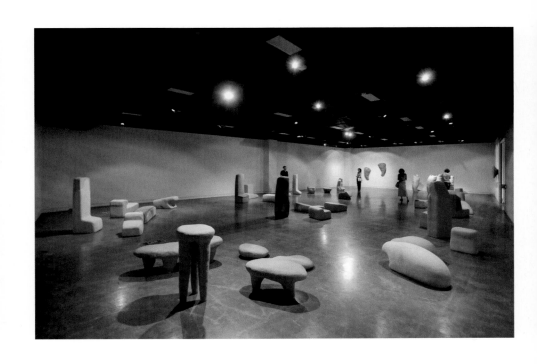

'침묵'전 인사아트센타 2005

生의 순환에서 뛰쳐나와 풀이 되고 꽃이 되고, 귀뚜라미, 붕어, 소가 되는 순간까지, 아니면 구르는 돌의 생명이 아니라 우둔한 자리를 틀고 앉아 천년의 천후天候를 견디며 서 있는 저 바위가 되기까지 말이다.

그는 타인에게 말 거는 조각이 아닌 스스로를 향한 비명碑銘을 세웠다. '백제의 미소'로 불리는 서산마애삼존불상瑞山磨崖三尊佛像과 운주사의 미륵불은 그에게 하나의 대상이자 그 자체로 스승이 아니었을까. 그러나 그것 또한 언어의 소재적 접근일 뿐 지금의 현상을 적나라하게 드러내지 못한다. 그만큼 그의 작품들은 견고한 언어의 장막에 휩싸여 있다. 무엇이 그를 이렇게 먼 곳까지 내몰았을까. 다시 아보안드리치의 글로 돌아가 보자. 「산자의 침묵」이라 명명한 이 글은 현재의 한애규를 이해하는 증거물이다. 그는 내게 「죽은 자의 침묵」, 「역사의 침묵」이란 시와 에세이를 건네주었다. 「산자의 침묵」은 첫 번째 글이다.

침묵에 관한 세 개의 글은 작가의 개인사적 기억에 뿌리를 두고 있다. 그는 2001년 4월 갑작스런 동생의 죽음을 목도한다. "어느 날 갑자기"라고 밖에는 설명할 수 없는 그 죽음으로 인해 작가는 삶이 뒤틀리는 혼돈을 겪는다. 이후 한동안 작업을 방치하고 여행을 떠나는 등 마음의 거센 파고를 견디기 위한 시간을 겪는다. 그 시간은 개인의 역사에서 인류의 역사를 체험한 순간이자, 고대 유적지의 파편들 속에서 윤회의 생으로 깃들어 있는 '침묵'을 발견한 순간이었다. 폐허로 수 천 년을 서있는 동유럽의 고대 도시 그 한복판에서.

보스니아 트라브니크에서 태어난 크로아티아 소설가 안드리치의 글이 '비참한 역사와 인간의 운명을 냉정한 시인의 눈을 통해 묘사'한 것이지만, 작가가 자신의 체험으로 체득한 이해의 방식은 '어둠', '암흑', '담', '고요', '존재의 부재', '단호한 거절'과 같은 침묵의 표현들에 용해되어 있다. 이야기 전체의 맥락에서 이해되는 것이 아니라 어느 구절이 가진 흡입력이 마력처럼 빨아들이는 것이다. 그것이 그의 침묵이었다. 부동이 아닌 역동의 회오리 그 중심의 고요에 그는 서 있었던 것이다. 〈침묵〉 연작은 바로 그 폭풍의 '고요'이며, 자신이 쌓아 올린 탑신의 형상을 '일순간' 바꿔버린 동인動因의 출발점이라 할 것이다.

〈침묵〉 연작은 넓은 전시장 바닥에서 뒹굴고 있다. 누워있는 것, 서 있는 것, 구르고 있는 것들로 웅성거린다. 도시의 한 축을 지탱했을 인공의 파편들로 제자리를 잃은 채 부유하고 있

침묵 56×53×35cm 테라코타, 백색조합토 1220℃ 2005

다. 기둥을 상실한 거북이의 판판한 등, 불의 재앙을 막아 낼 해태의 추락-완전히 가죽을 벗었다. 어느 몸통에서 떨어져 나왔는지 알 수 없는 주름, 그리고 아귀가 맞지 않는 짜투리까지 제 몰골이 아니다. 그러나 보라! 그렇게 제 옷을 벗어 던지고 온전한 몸통의 덩어리로 우리를 응시하고 있는 저 육신을. 저것들은 아무 말 하지 않으면서 외치고 있다. "나는 부분이 아니라 전체다!"라고. 그리하여 〈침묵〉은 하나의 존재가 된다.

존재의 무게 ; 수다를 멈추다

마티에르를 마감하지 않고 거친 표면을 그대로 둔 인물상이 있다. 무릎을 꿇고 앉아 머리를 어깨에 파묻은 채 돌이 된 인물이다. 몸의 구체성은 다만 그뿐이다. 얼굴도 없고 팔도 없다. 귀도 없고 입도 없다. 아니 어쩌면 이 형상은 인물이 아닐 수도 있다. 인물상을 닮은 돌덩어리라 주장해도 반론할 수 없다. 그러나 분명한 것은 '존재의 무게'를 뿜어내며 존재성을 강인하게 항변하고 있다는 것이다. 이러한 항변이 결국 순수한 조각 언어의 획득이라는 반전 이유를 밝혀준다.

"〈침묵〉의 인물상을 보라! 이제 막 자연의 태실에서 쏟아 오른 것 같은 투박한 이 인물상은 순수한 '조각'의 얼굴이라 할 만하다. 구멍하나 없이 존재의 덩어리로 완전한 고요의 상태에 머물고 있는 이 인물은 그래서 그동안 한애규가 추구해 온 지모신의 여성성에서 훨씬 내면화된 상태의 조각으로 진입하고 있음을 증거한다. 또한, 두 개의 성性 이전의 하나의 존재, 사람 본래의 형상을 이토록 솔직하게 표현해 내고 있음은 서사적 힘에 의한 작품에서 조형성에 대한 추구로 변화하는 시기임을 말해주는 것이기도 하겠다.

조각의 언어, 조각의 얼굴은 조각의 긍정에서 연유된다. 조각의 긍정이란 무슨 말인가? 김원방이 주장하는 조각의 긍정은 일종의 고스란한 조각을 말한다.

"그의(조각가 정현을 지칭함) 조각은 형상성과 물질성, 정신과 몸, 이 양자 중 어느 하나로도 극단적으로 환원되지 않으며, 이 양자 모두를 보존한다. 이 '양자 모두임', 나는 이것을 일

침묵 84×56×71cm 테라코타, 혼합토 1220℃ 2005

종의 '고스란한 조각(Whole Sculpture)'으로 명명하고자 한다. 그리고 조각의 그러한 존재론적 차원을 우리는 '조각성(The Sculpture)'이라고 개념화 시킬 수 있을 것이다.

한애규 조각에 있어 2005년 이전의 작품에 대해 조각의 긍정을 부여한다는 것은 무리가 있다. 그의 작품들은 구상의 틀을 갖춘 지극히 일상화된 주제와 소재의 갑옷을 입고 있었기 때문이다. 그 범위의 사방四方공간에 바로 그 자신이 중심에 있고, 위로, 아래로, 그리고 옆으로 탯줄을 매개로 한 닮은꼴의 인격체가 존립해 있었다. 그 지점이 그가 좇아 갈 수 있는 최대한의 심연이었는지 모른다. 그곳에 닿기까지 수많은 한애규의 한애규는 온갖 시장의 언어를 구사하며 수다를 부렸다. 수다가 멈춘 지점은 그가 그에게로 들어 간 어느 순간이다.

"역사와 신화와 허구의 현장에서, 나는 그저 퍼런 바닷물에 불과한 그곳을 바라본다. 나는 그저 잡초 무성한 들판에 불과한 그곳을 바라본다."

이제 작품이 아니라 작가 자신이 '존재론적 차원'의 영역으로 투영되고 있음을 확인하게 된다. '바라본다'라는 철저한 객관과 주관의 교차로는 말로써 표현할 수 없는, 즉 입으로든 눈으로든 혹은 귀로든 어느 것으로든 들을 수 없는 추상抽象의 공유태이기 때문이다. 수다의 웅성거림은 결코 들리지 않는다. 볼 수 없다. 그러나 들을 수 있는 자는 누구든지 들을 수 있고 볼 수 있다. 그래서 그의 〈침묵〉 연작은 조각의 긍정에 다가 서 있다.

작품 하나, 긴 등받이 의자를 연상케 하는 이 작품은 화강석의 재질을 닮았다. 등받이 부분 안쪽에 북두칠성을 새겨 넣었다. 딱히 외형에서 무엇을 바라는 바는 없는 듯 하다. 그의 말대로 "여행길에 들른 폐허에서 우리는 앉을 곳을 찾는다."

작품 둘, 거석처럼 서 있는 돌기둥에 미륵불이 저부조로 솟아 있다. 밖으로 나오려는 것일까? 아니면 들어가려는 것일까? 미륵은 기둥에 깃들어 있어서 인위의 체취를 벗었다. 셋, 넷, 다섯까지 세운 돌의 형상들은 인물을 깃들이기도 하고, 무위의 소산처럼 아무런 새김없이 서 있다. 하늘을 바라고 서서 제 몸을 흔들며 오랫동안 부서져 내리는 몸으로.

침묵 87×60×26cm 테라코타, 혼합토 1200℃ 2005

작품 여섯, 이것은 분명히 돌이다.

작품 일곱, 어디서 갈라져 나온 몸통인지 알 수 없다. 문명의 상처를 고스란히 담고 있다.

작품 여덟, 와불臥佛의 옷 주름을 닮았다. 아홉, 열 ….

대부분의 작품이 그가 돌아다닌 해외의 고대 도시 유적의 파편이 아닌 우리 역사의 흔적들이다. 작품들을 처음 본 순간 필자는 다음과 같은 생각을 떠 올렸다.

"이 작품들은 천불 천탑의 모습처럼 사람의 장소들로 파고 들어 스스로 존재하려 한다. 그는 나지막이 우리에게 다가와 있다. 엘리엇은 말했다. '현세의 장소는 문제가 안된다 / 우리는 나지막이 움직이기 시작해야 한다'고.

이 생각은 아직 바뀌지 않았다. 그의 작품들은 '사람의 장소'를 원하고, '스스로 존재'하려한다. 그 또한 작품을 전시장에 설치할 때 특별한 공간연출을 시도하지 않았다. 다만 그들이 그안에서 침묵의 수다를 부리며 어울리기를 바랬다. 사람들은 한애규 전시의 기존 공간과 다른체험을 하게 되었다. 한애규는 관객으로 하여금 단순히 보는 전시를 요구하지 않는 듯 했다. 그가 만들어낸 이들의 유배 공간에서 관객들로 하여금 '바라본다'의 깊은 시선을 갖기 원했다. 그리고 이제 작품들은 사람의 장소로 문을 열고 있다.

"거대한 돌덩이에서 작은 돌멩이 하나까지 세월과 함께 축적된 많은 이야기를 하고 있는데, 그들은 침묵할 뿐이다. (…) 그들은 우리더러 그냥 앉아 쉬라고 한다.

왜일까? 그는 자꾸만 '역사'를 강조한다.

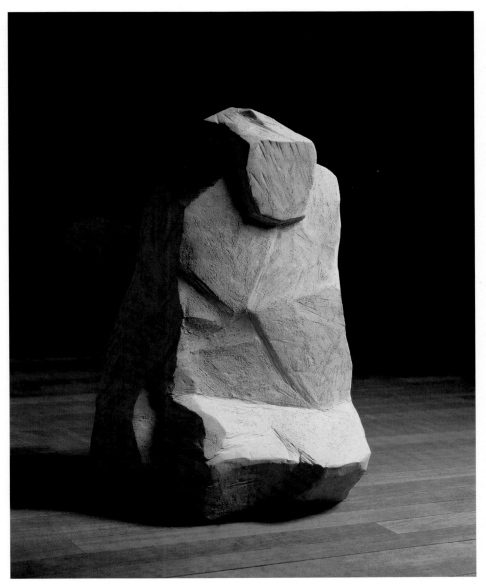

침묵 62×45×95cm 테라코타, 백색조합토 1240℃ 2005

꽃을 든 사람

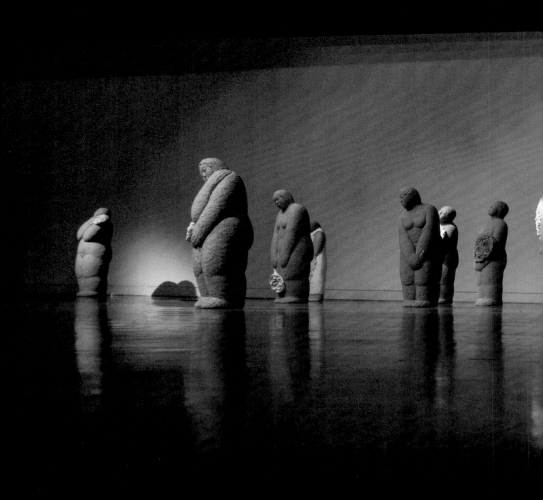

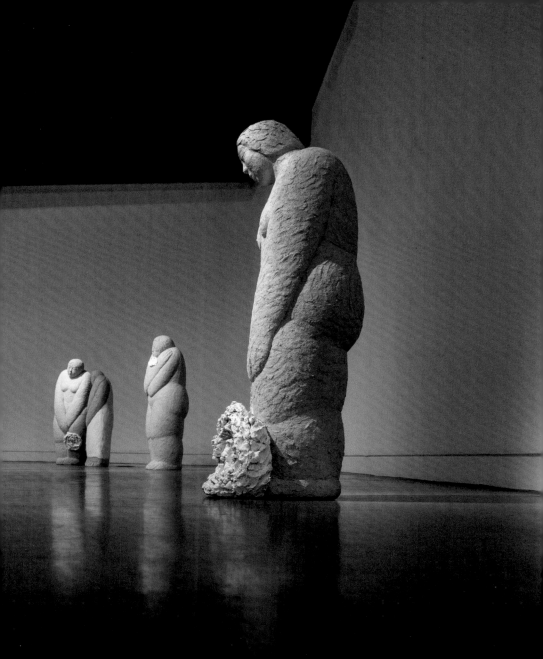

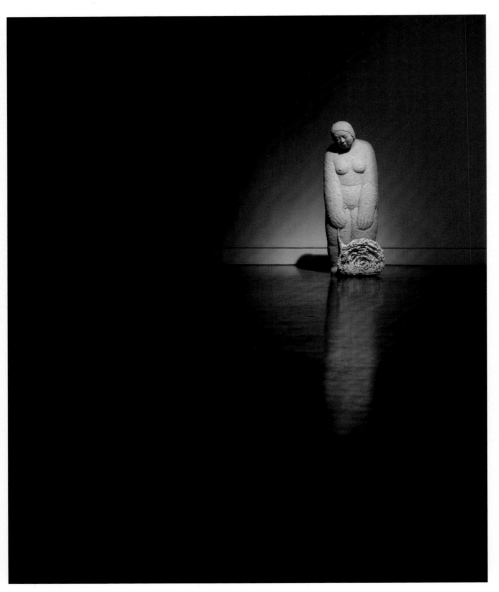

꽃을 든 사람 31×31×97cm 2007

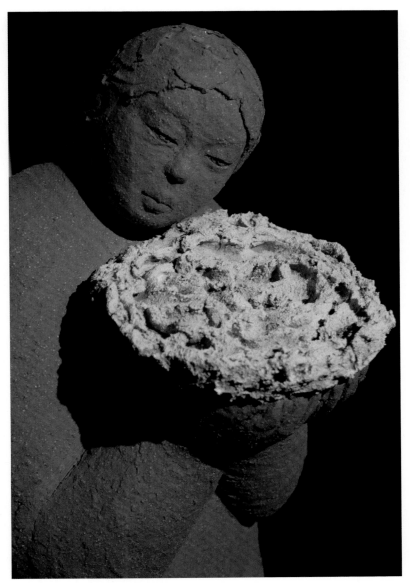

꽃을 든 사람 33×40×92cm 2006

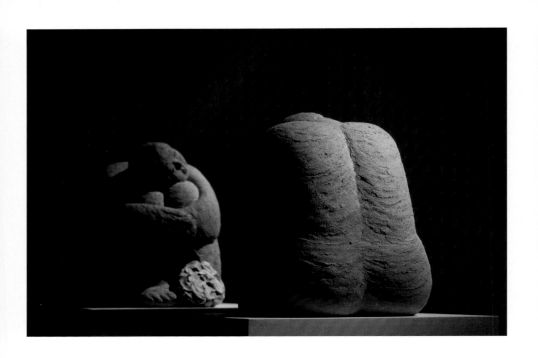

꽃을 든 사람 55×40×51cm 2007

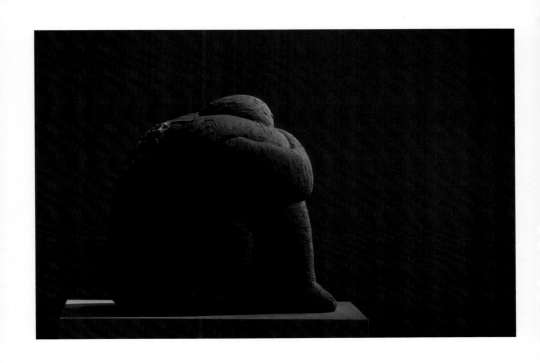

꽃을 든 사람 56×45×52cm 2007

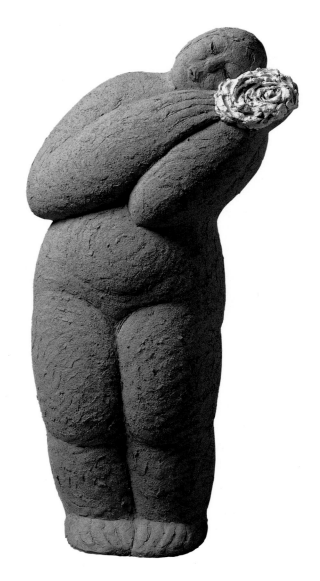

꽃을 든 사람 50×27×96cm 2006

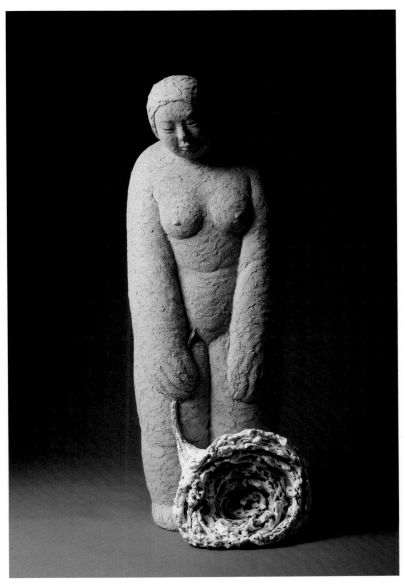

꽃을 든 사람 31×31×97cm 2007

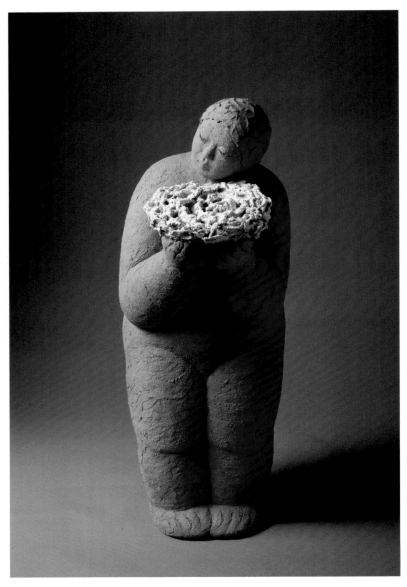

꽃을 든 사람 33×40×92cm 2006

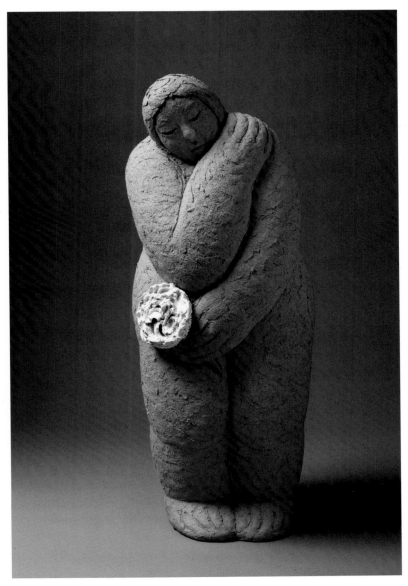

꽃을 든 사람 34×28×83cm 2006

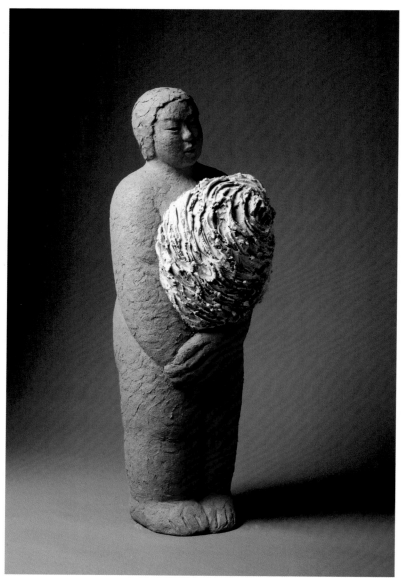

꽃을 든 사람 34×31×95cm 2006

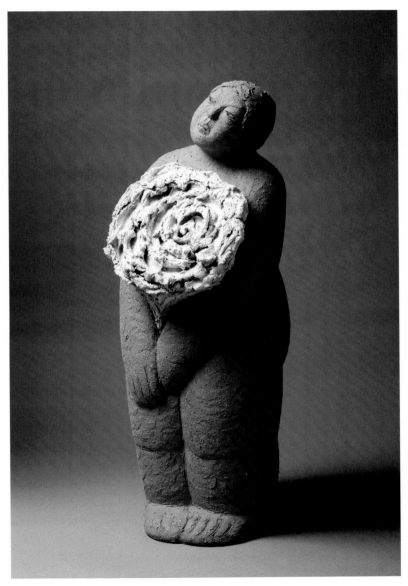

꽃을 든 사람 35×33×92cm 2006

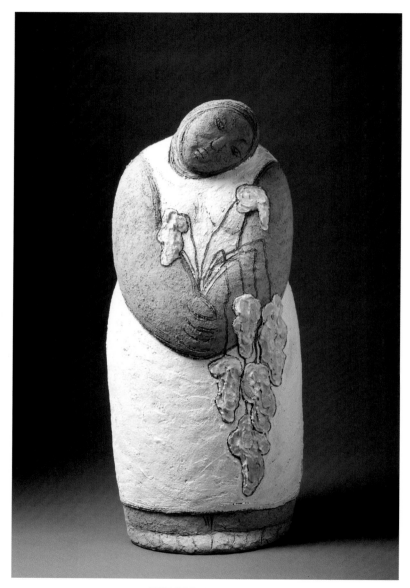

꽃을 든 사람 37×23×83cm 2007

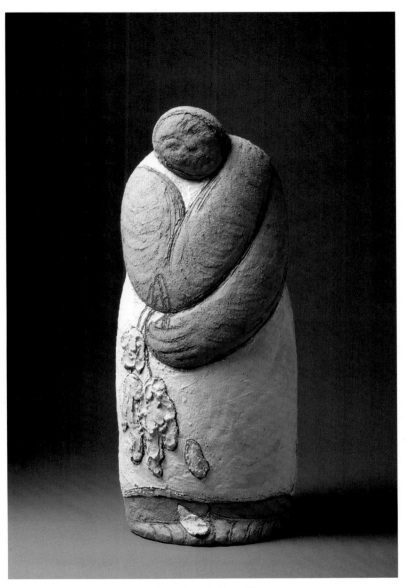

꽃을 든 사람 37×23×84cm 2007

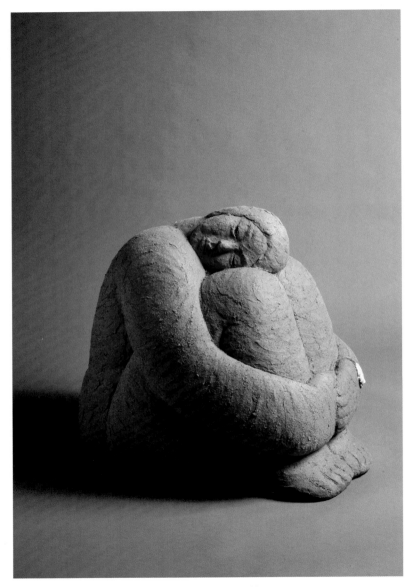

꽃을 든 사람 55×40×51cm 2007

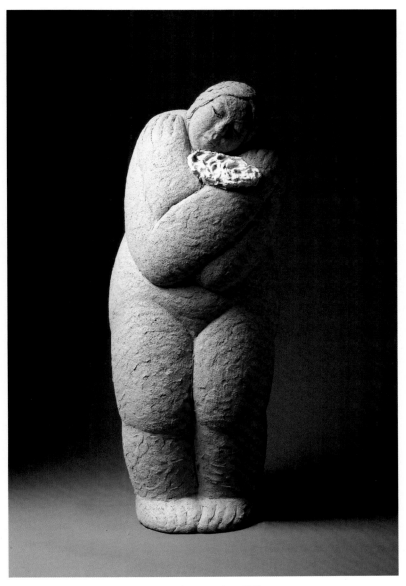

꽃을 든 사람 38×29×101cm 2006

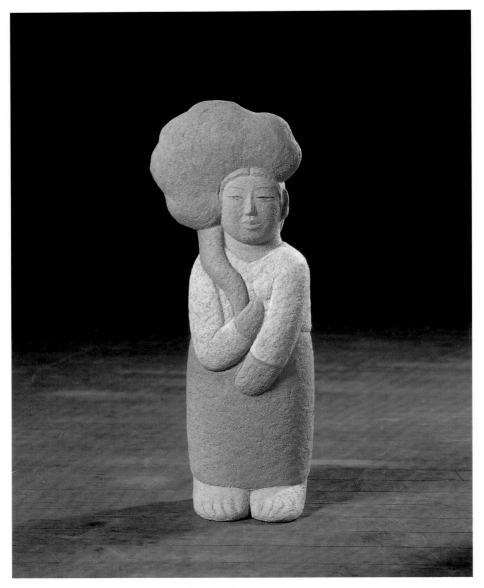

꽃을 든 사람 35×19×81cm 2007

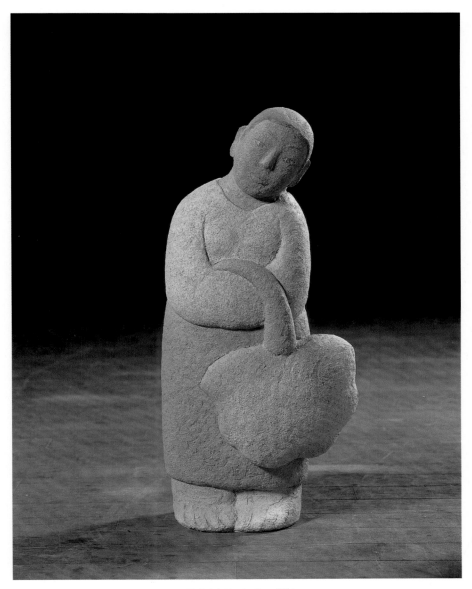

꽃을 든 사람 37×18×77cm 2007

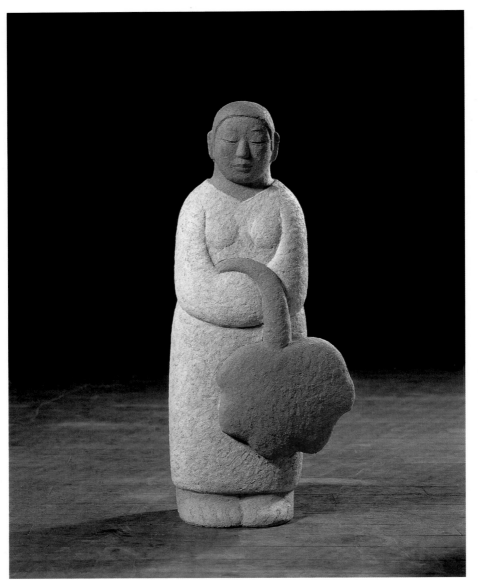

꽃을 든 사람 40×19×93cm 2007

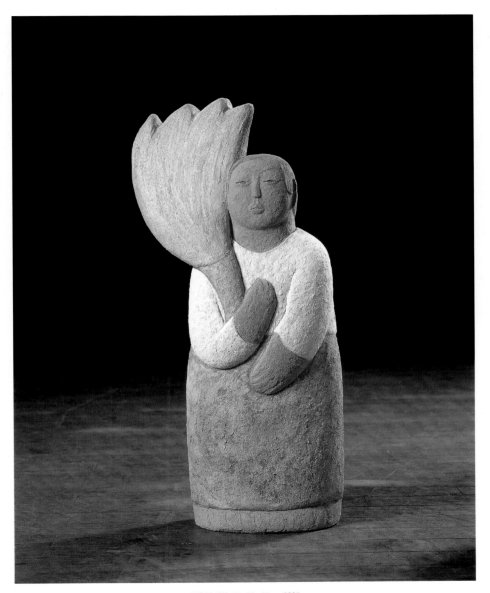

꽃을 든 사람 45×28×97cm 2007

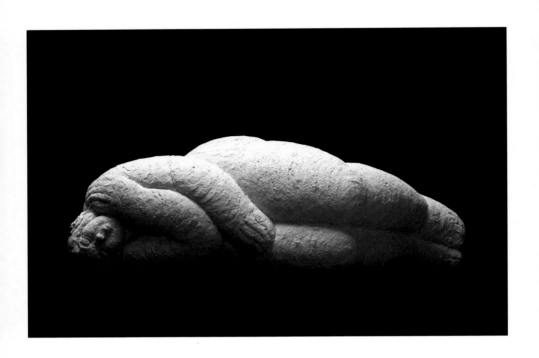

꽃을 든 사람 99×35×36cm 2006

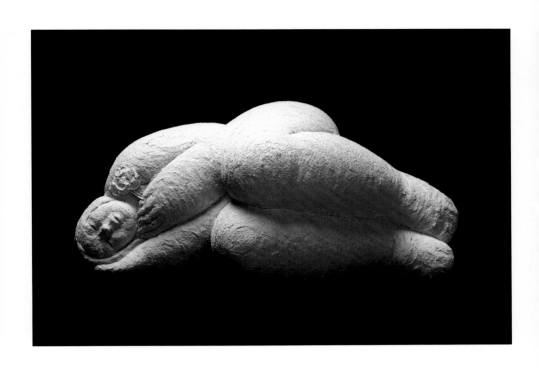

꽃을 든 사람 82×44×37cm 2006

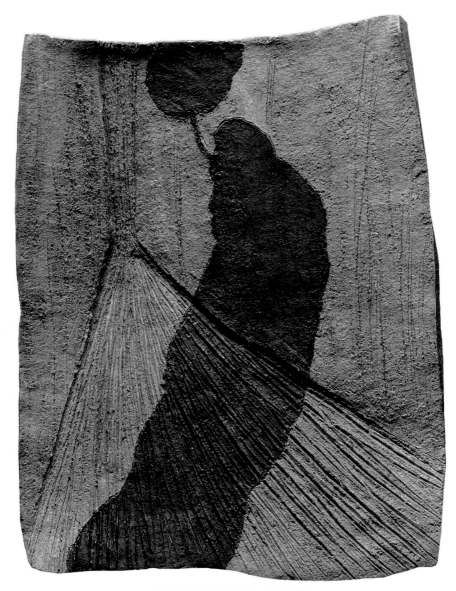

꽃을 든 사람-그림자 37×50×14cm 테라코타 2006

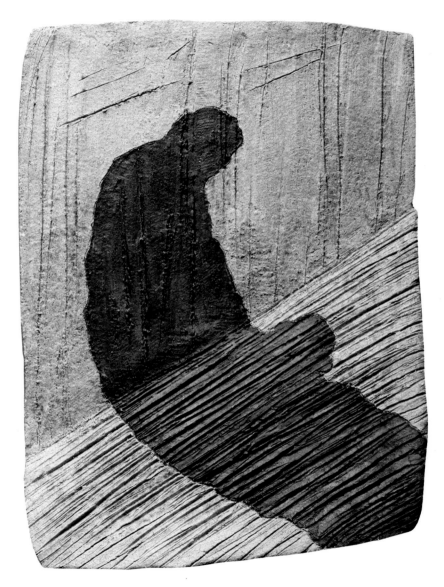

꽃을 든 사람-그림자 37×51×15cm 테라코타 2006

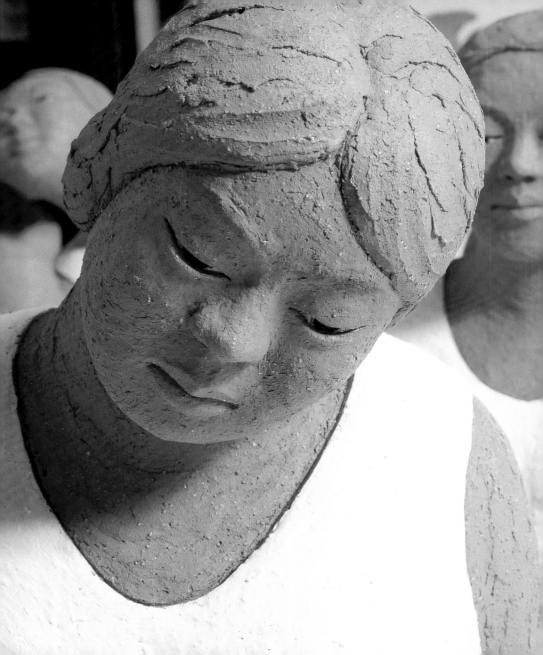

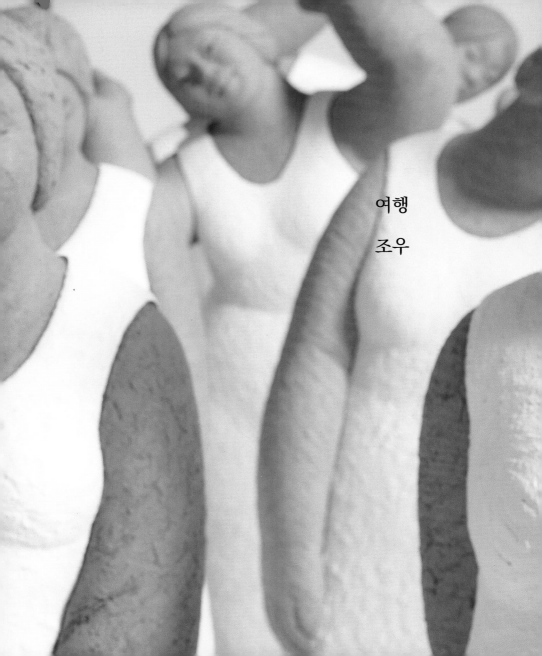

여행

조우

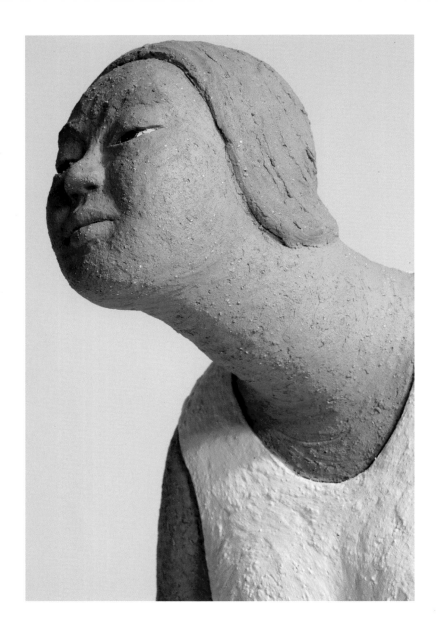

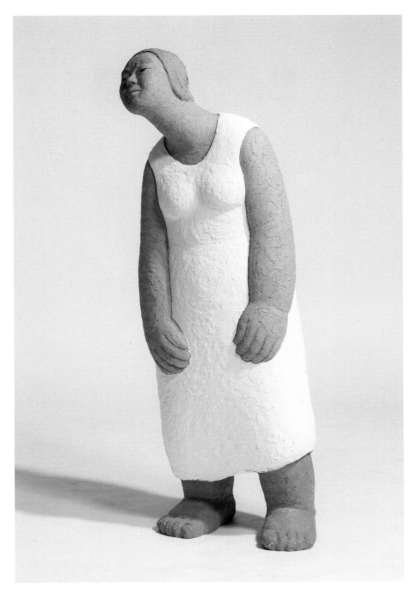

여행-구경꾼 31×37×117cm 2002

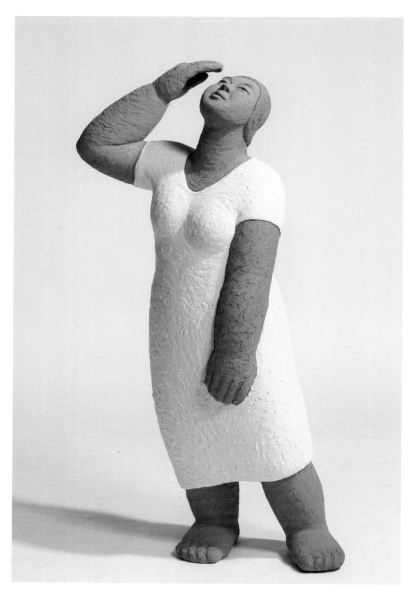

여행-나도 그들처럼 58×24×123cm 2002

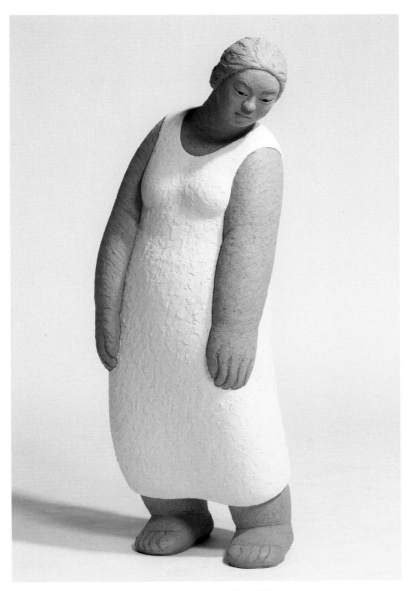

여행-들여다보기 43×26×120cm 2003

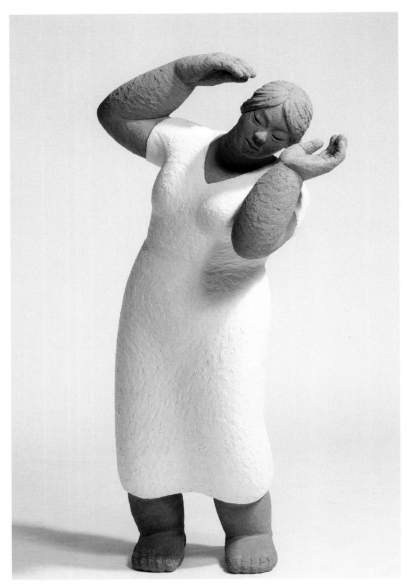

여행-축제1 65×32×128cm 2003

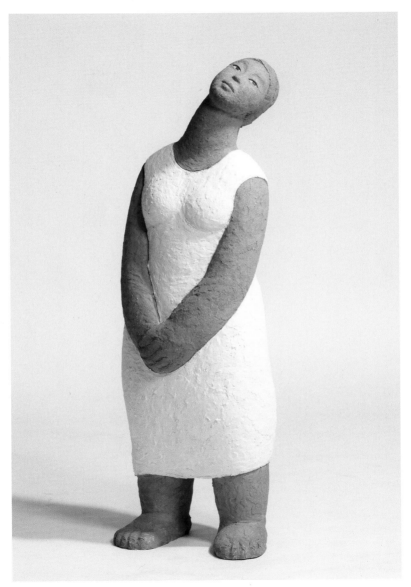

여행-호기심 36×24×114cm 2002

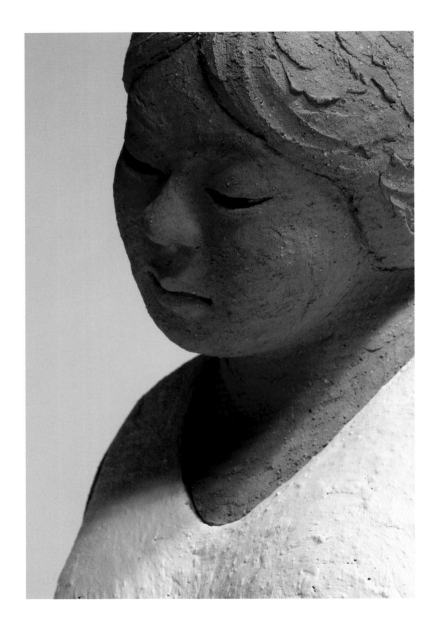

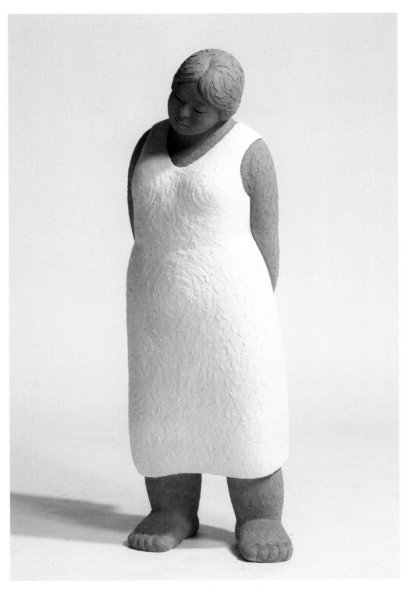

여행-폐허에서1 41×33×124cm 2003

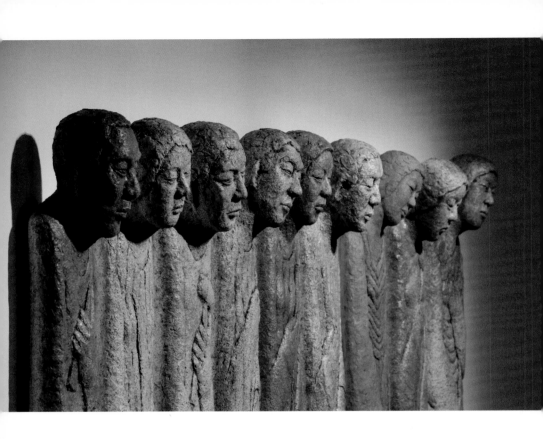

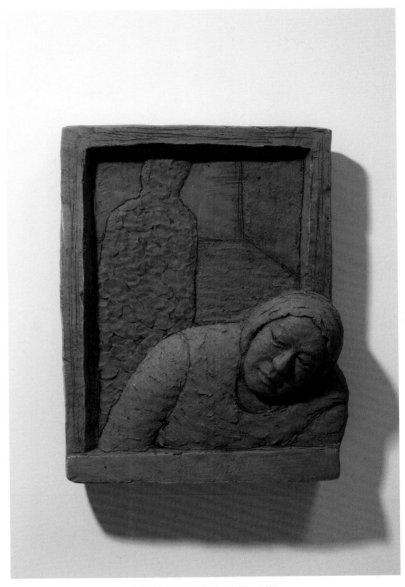

구경꾼을 구경하는 사람 56×43×13cm 2009

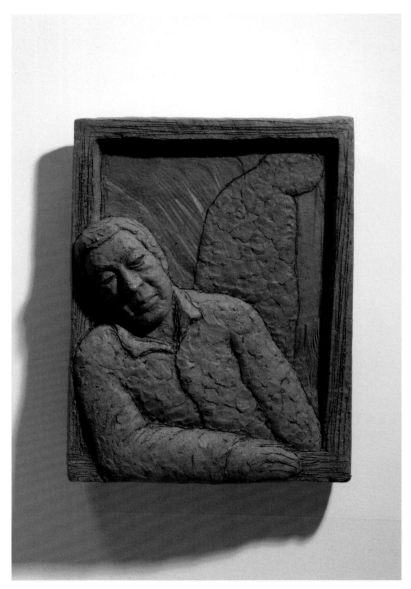

구경꾼을 구경하는 사람 57×43×12cm 2009

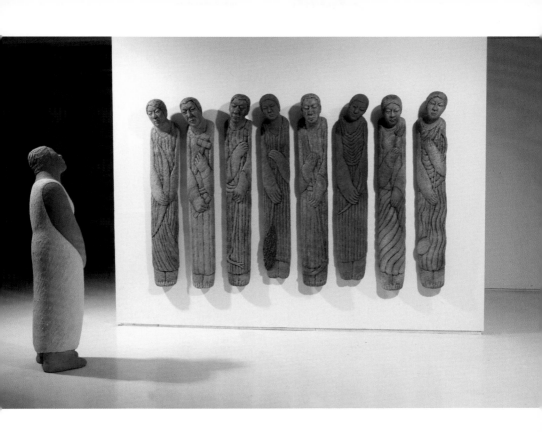

보통 사람들 (좌측부터)

147×20×22cm, 148×20×19cm, 149×21×18cm, 141×21×16cm, 145×23×19cm, 140×24×18cm, 146×20×22cm, 147×22×19cm 2008

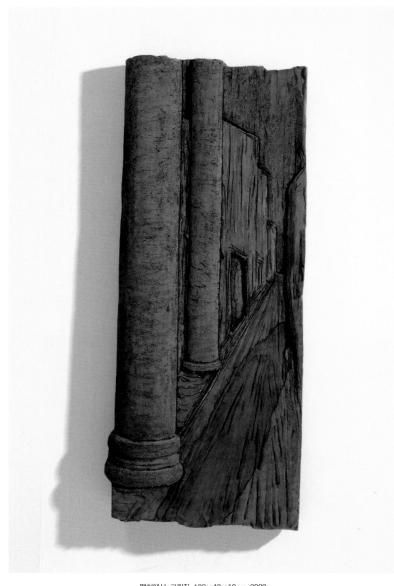

폐허에서-그림자 103×42×10cm 2009

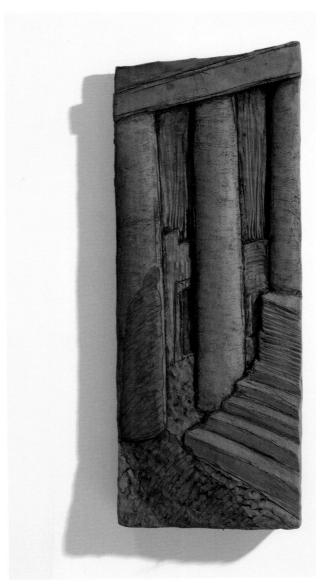

폐허에서-그림자 106×40×10cm 2009

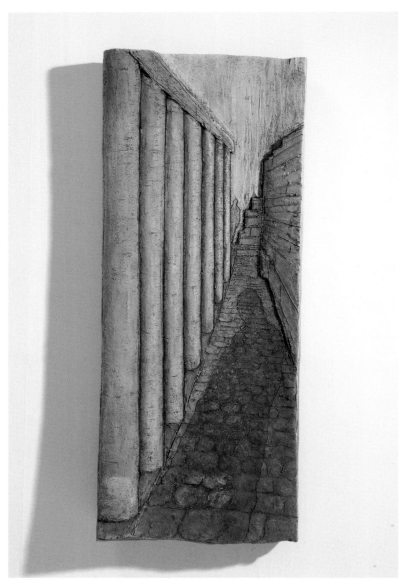

폐허에서-그림자 101×43×11cm 2009

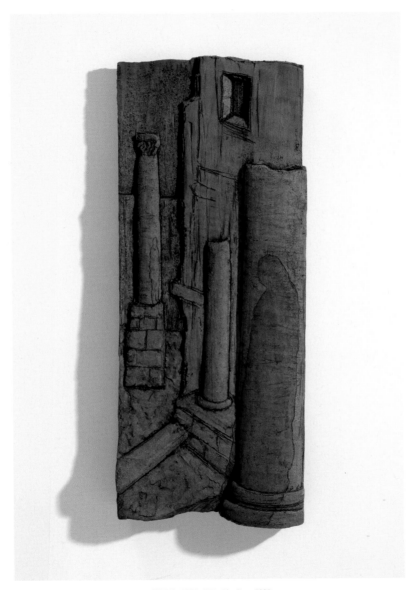

페허에서-그림자 103×40×9cm 2009

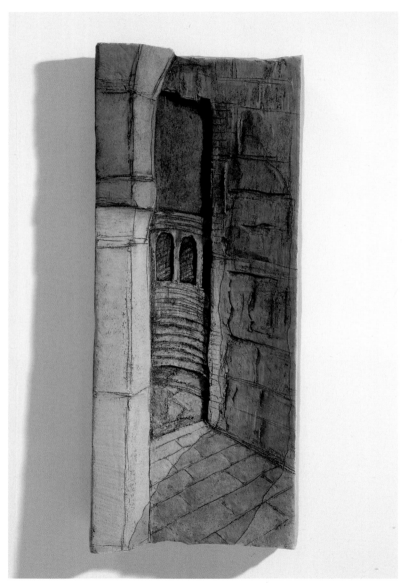

폐허에서-그림자 103×42×11cm 2009

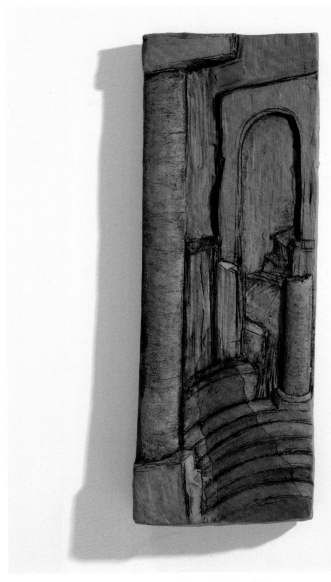

폐허에서-그림자 109×39×10cm 2009

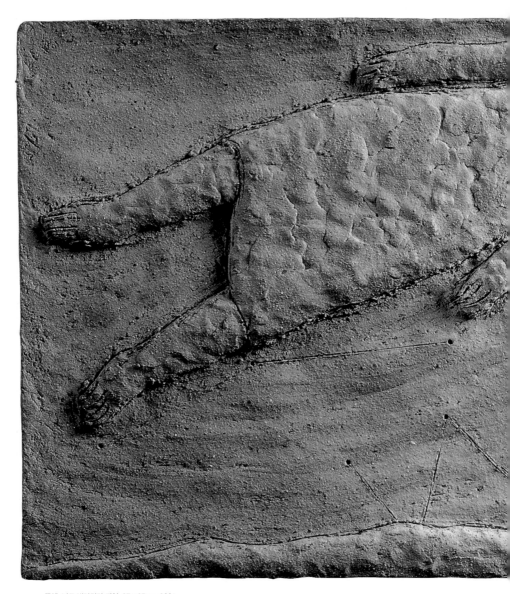

꿈에-나도 별자리가 되어 37×65cm 2001

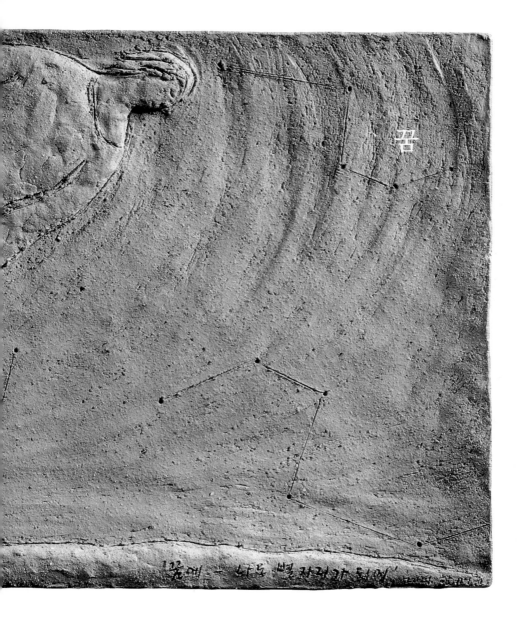

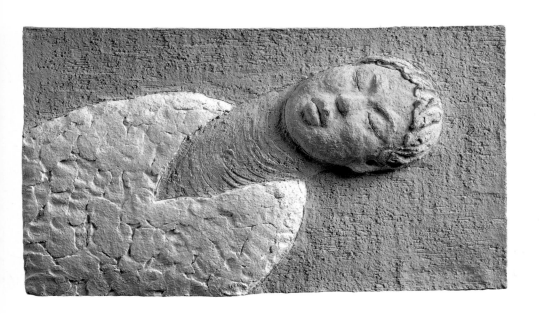

꿈 연출가 30×51cm 2001

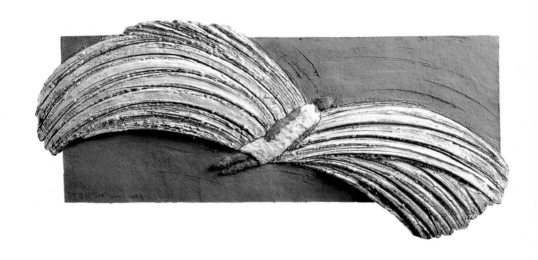

꿈의 날개 36×83cm 2001

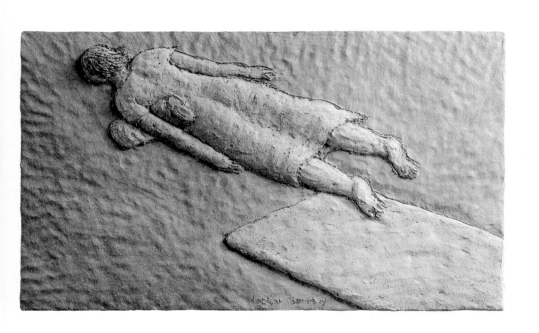

꿈-잠들자 길 떠나는 나

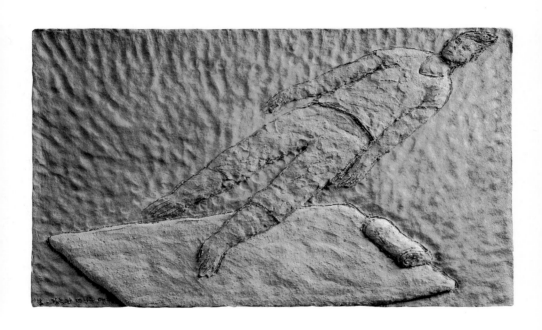

꿈-잠들자 떠나는 여행 39×65cm 2001

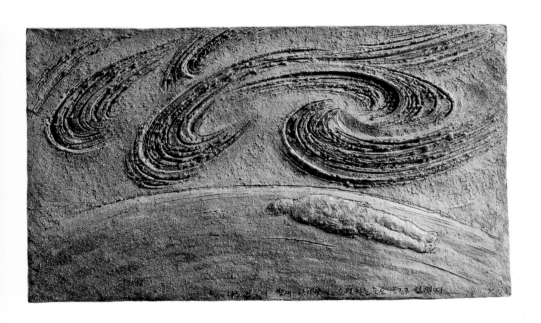

나는 잠들어 밤새 한사람이 소멸되는 줄도 모르고 있었다 36×61cm 2001

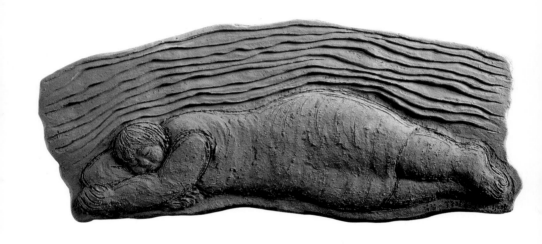

낮잠-실종된 꿈 32×73cm 2001

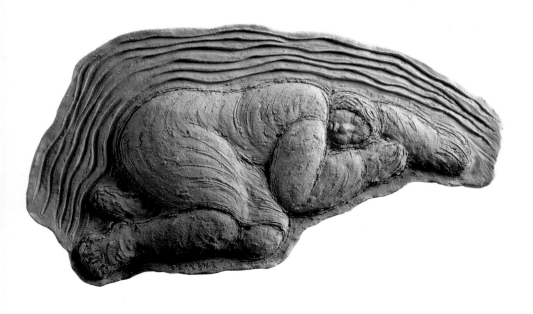

낮잠-실종된 꿈 48×72cm 2001

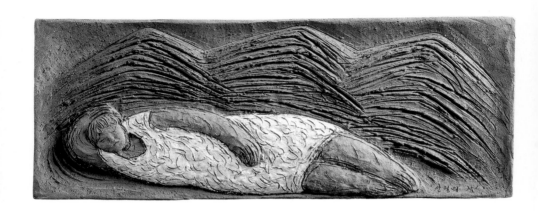

산 밑의 잠 28×70cm 2001

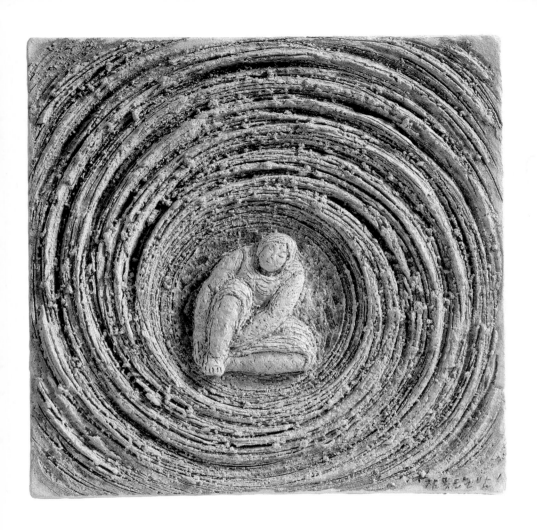

잠 못드는 밤 38.7×38.7cm 테라코타, 백색조합토 1230℃ 2001

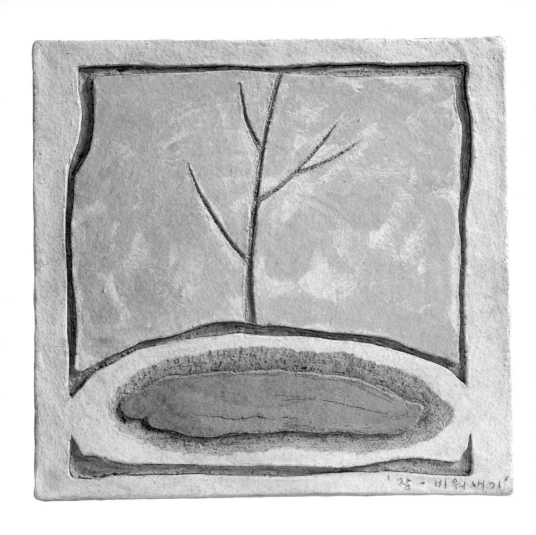

잠-비워내기 38.7×38.7cm 테라코타, 백색조합토 1200℃ 2001

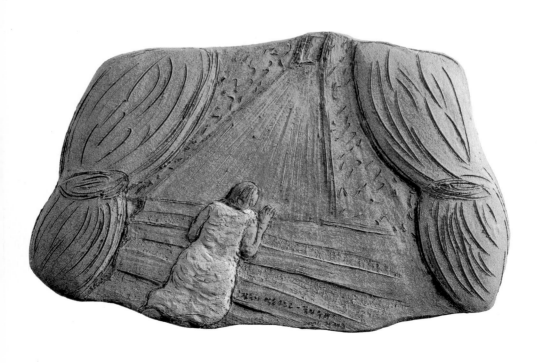

잠들자 막은 오르고-꿈의 무대 46×71cm 2002

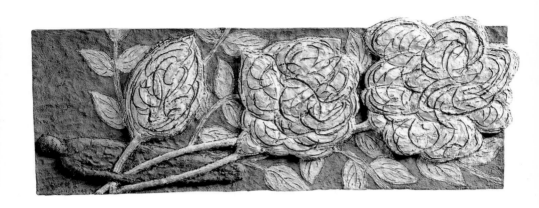

화려한 꿈 28.5×76.5cm 테라코타, 붉은조합토, 백토화장 1180℃ 2001

1989-2001

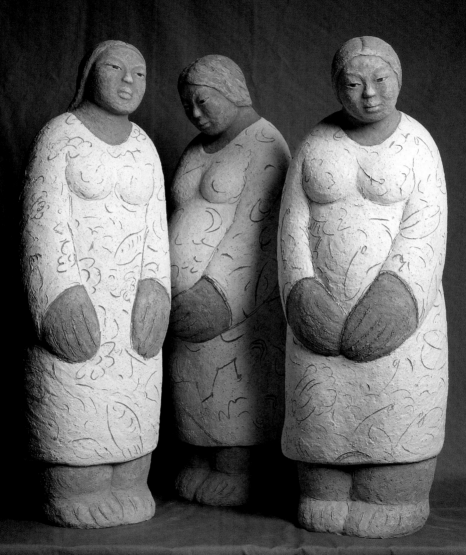

봄바람 세여인 테라코타 29×27×87,29×30×87,30×26×85cm 2001

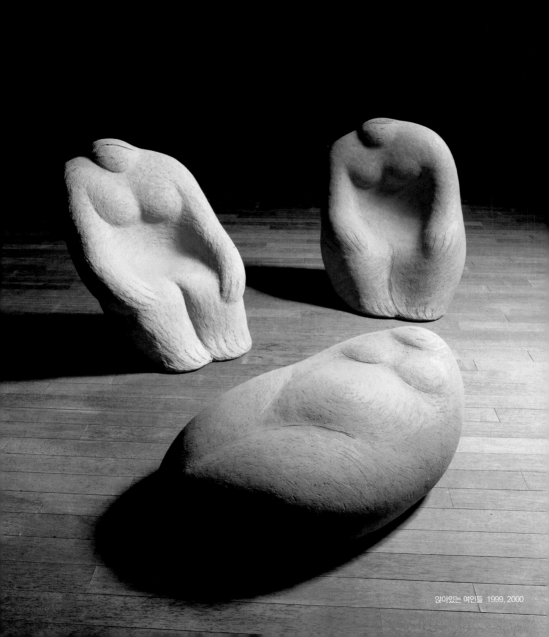

앉아있는 여인들 1999, 2000

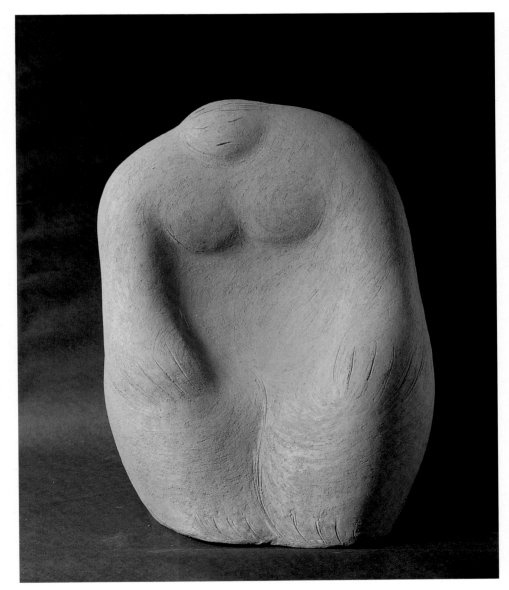

앉아있는 여인 69×64×83cm 2000

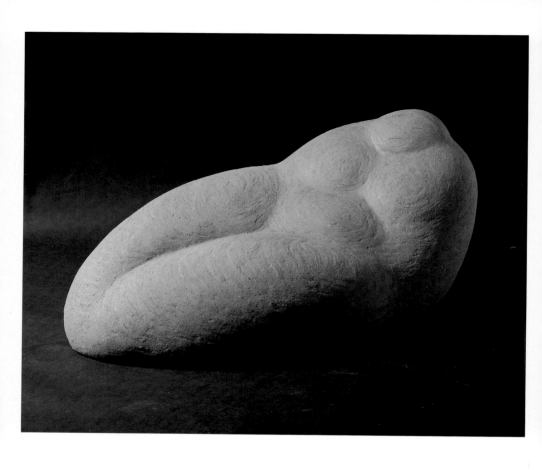

누워있는 여인 90×52×43cm 2000

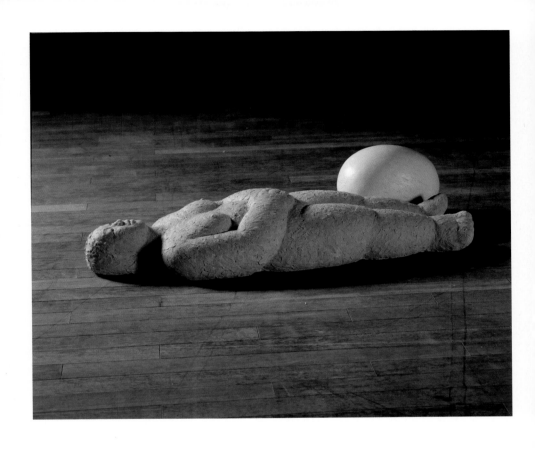

생산-누워있는 여인 110×40×21cm 2000

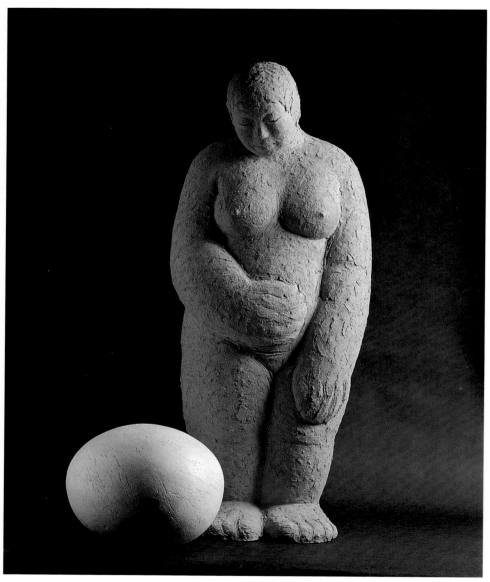

생산-서있는 여인 40×32×96cm, 35×26×25cm(알) 2000

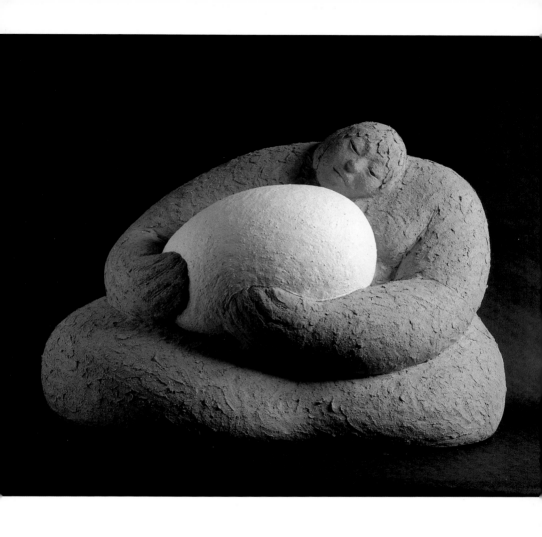

생산-앉아있는 여인 82×44×58cm 2000

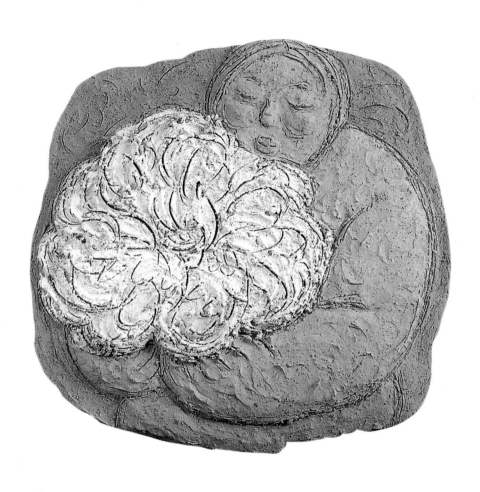

봄-2000 36×35cm 2000

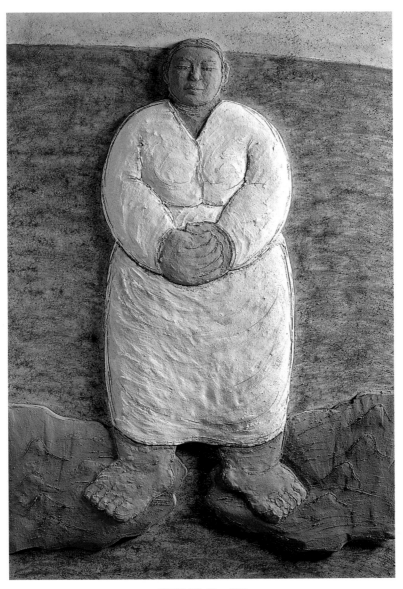

제주할망 126×84cm 2000

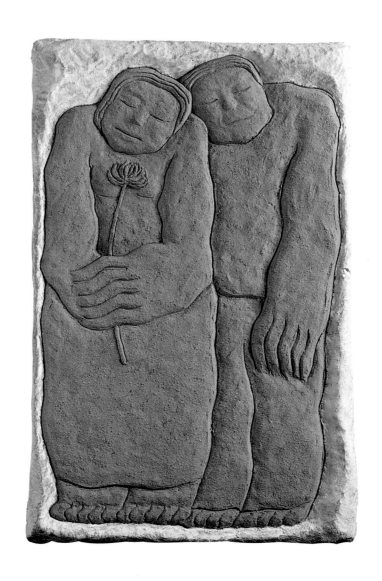

두사람-꽃 66×37cm 1997

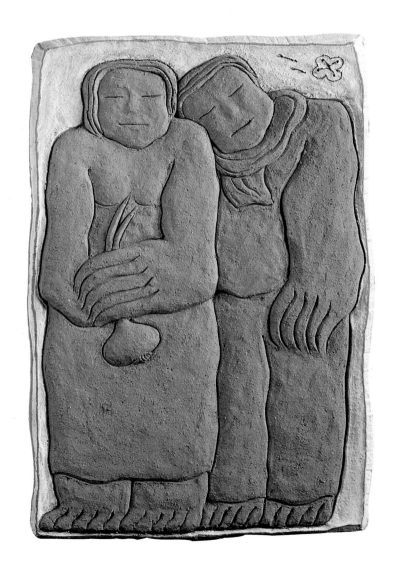

두사람-양파 53×35cm 1997

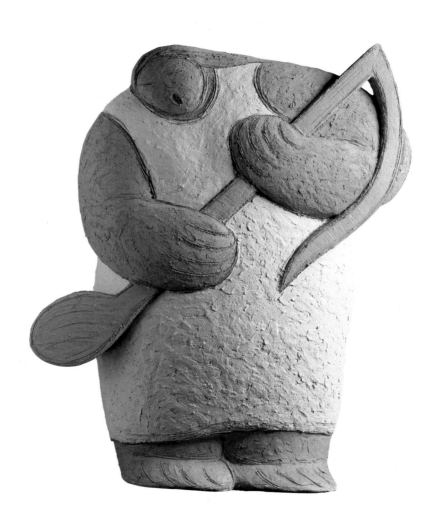

3인조 부엌 밴드 72×27×86cm 1999

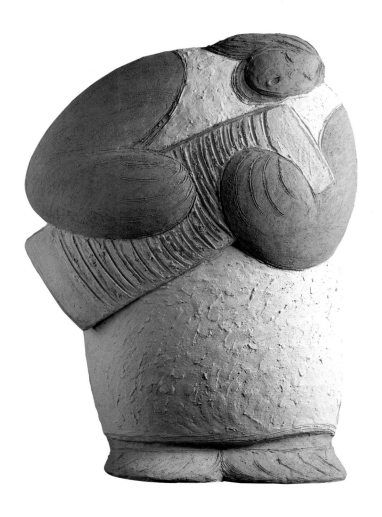

3인조 부엌 밴드 66×27×86cm 1999

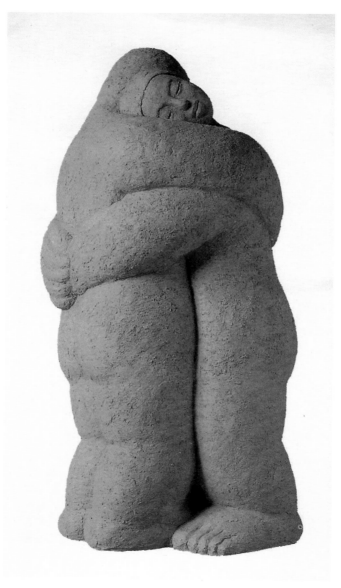

어떤 순간 1-1 30×28×68.5cm 테라코타 1996

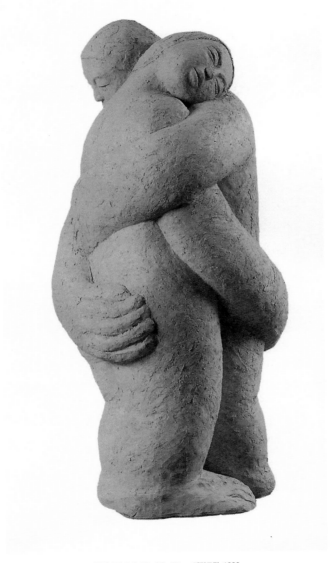

어떤 순간 2-1 30×27×66cm 테라코타 1996

축적된 삶을 보는 단단한 시선

박영택

그의 모든 작업 위로는 낙진처럼 한애규의 성격과 기질이 들러붙어 있다. 은둔적이고 고집스럽고 당차면서도 끈질긴 사유의 힘과 작업에의 의지같은 힘이 있고, 동시에 서정적이고 애틋한 여성 특유의 내밀하고 그래서 낭만적인 뉘앙스를 짙게 풍기고 있는 것이다. 그의 작업에서 읽혀지는 소소하고 자잘한 삶의 결들은 쉽게 만져질 것 같지만 그만한 삶의 체험과 사색이 채워져 있지 않으면 결코 이룩될 성질의 것이 아니다. 평범하고 유치해 보일 정도로 소박하지만 그 속에는 삶의 본원과 근간에 대한 나름의 투명한 관조와 사색이 관통하고 있다.

그러기에 그의 작업이 깨달음과 삶의 경험에서 우러난 인식의 그물로 가볍게 떠낸 그런 선명한 느낌을 주는지 모르겠다. 그저 담담하게 가슴 속으로 물처럼 스며드는 고달픈 삶의 애환과 정조 그리고 일상에서 자연스레 길어 올려진 편린들이 당당하고 솔직하고 적극적으로 제 몸을 드러내고 있다.

그 자신만만하게 표현해내는 대담성과 용기는 이 작가만의 힘이다. 미술에 대한 고정관념이나 이미지에 물들지 않고 개성적인 자기 표현법을 획득하고 있으며, 일상 속에서 자신에게 유의미한 것을 찾아 독특하고 구체적인 언어로 형상화하여 보편적인 의미로 상승시키는 동시에 누구도 회피할 수 없는 삶의 문제를 흙이 갖는 속성과 흙이라는 매재를 통해 자연스럽게 표현해 내는 힘이야말로 그만의 개성일 것이다.

좋은 작품이란 무엇보다도 '제대로 살아 나가는 일'에서 나온다는 지극히 평범한 진리를 물

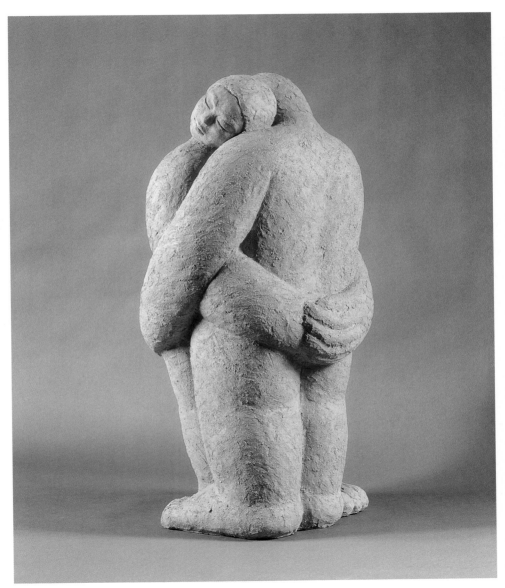

어떤 순간 34×33×70cm 1997

씬 풍겨내는 그의 작업은 작업/예술이 신성하고 고상하고 거창한데서 풀려져 나오는 것이 아니라 '내 생활의 더도 덜도 아닌 것' 그리고 '무엇을 하는 것보다 더 중요한 것은 어떻게 사느냐는 것이고 삶의 그 어떤 것보다도 앞서는 것'(작가노트)이라는 작가정신의 구현이다. 그저 살아 있기에, 인간이기에, 자신에게 주어진 삶을 채워나가야 하기에 이루어지는 일이고 작업이 노동이라는 작가의 사고 가시화하고 있는 것이 그의 작품일 수 있다. 한 생애라는 시간의 경로를 때워나가면서 무료와 권태를 이기기 위해, 격발적으로 파고드는 삶의 허망과 불안, 모순을 버티고 뚫고 나가기 위해 작업에 몰두하고 이를 재미와 위안, 열락으로 바꾸고자 하는 욕망이기도 하다.

이는 자연스레 '여성'의 정체성, 본질과 맞물린다. 이 작가가 만들어 놓은 저 두툼하고 건강미 넘치고 잉태한 모습, 심지어 비대하고 왜곡되어 있는 여체를 보라. 인공적이고 혼합모조적이며 인형같고 조작된 창백한 미녀들, 즉 관능적이고 에로틱하고 농염하고 쭉 빠진 이 자본주의사회에서 상품화된 체형과는 너무도 거리가 있는 여체를 자랑스레 드러내놓는 이 작가의 웅변은 절실해보인다.

근원적으로 여성다움, 주체문제, 생산문제를 제시하는 그 '지모신'들은 울퉁불퉁하고 과장된 풍만과 부풀려진 가슴과 팔, 다리에서 간강하고 신선한 생명력, 삶의 의지, 나약과는 거리가 먼 늠름함으로 뭉쳐져 있다. 저 원시시대에 만들어진 석회암 소상인 '빌렌도르프의 비너스' 같은 그래서 인간의 다산력을 진척시키기 위한 주술적 목적이 개입되어 있는 것 마냥 형상화되어 있다. 그것은 모계제 시대에 여성의 근본적, 이상적 임무로 간주된 생물학적 기능, 즉 생명을 창출하며 그것의 생존을 가능케 하는 종의 번식기능이 미적기준이 되던 '다산용 여성상'과 흡사하다.

작가는 그런 면에서 생산의 주체로서의 여성의 힘과 위대성을 강조하고자 한다.

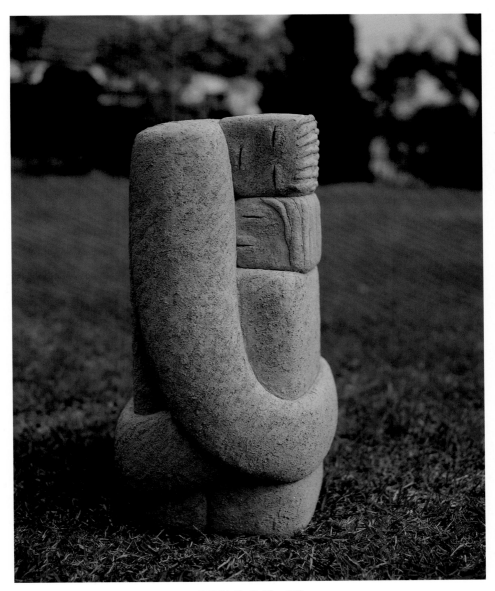

어떤순간 3 30×28×53cm 1996

살아 있다는 것, 그 무거운 그러나 결코 회피할 수 없는 문제에 이렇게 집요하게 골몰하고 있는 모습을 보는 것은 편한 일이 아니다. 그래서일까, 그의 작업은 미소를 은근히 자아내지만 뭐라 설명하기 어려운 부드러운 비애같은 것이 두툼하게 감싸져 있다. 존재의 무가치함과 생의 무의미함에 맞서고 절망하고 좌절하고 체제와 구조의 모습과 첨예하게 부딪히면서 싸워나갈 수밖에 없는 일상의 삶에서 버틸 수 있는 길은 그런 응어리와 거짓, 위선, 굴레, 모순투성이를 토해내는 수밖에 없고 그것이 그의 작품이고 그래서 납득할 수 없는 모습과 억압으로 왜곡되고 굴절된 삶을 뚫고 나가고자 하는 것이다.

'인간이 인간이기 때문에, 여성이 여성이기 때문에 행복할 수 없는 어떤 상황이 존재하고 있다면 이 문제와 맞서서 끝까지 추적하려는 자세'는 작가로서의 성실성일 것이다. 그런 의지 한편으로는 이 작가의 작업 전편에 걸쳐 얼핏 도저한 회의와 비극성의 축축한 냄새가 짙게 풍겨지지만 그런 정조 이외에 특유의 건강성과 능동성, 자기성찰성 그리고 현실을 보고 이해하는 인식의 힘, 낙관성 또한 여전히 굳건하게 자리잡고 있다. 아마도 그 둘은 항시 상보적 관계를 유지하면서 동일하게 등장하고 있다고 보아야 할 것이다. 어쨌든 그 점이 한애규만의 강인함이고 의연함이며 정숙함이다. 그래서 그의 작업을 볼 때마다 노동과 수고, 위안과 의지, 사유와 성찰, 시간의 경과에 따라 축적된 단단한 삶을 보는 시선이 기분좋게 드리워져 있음과 마주한다.

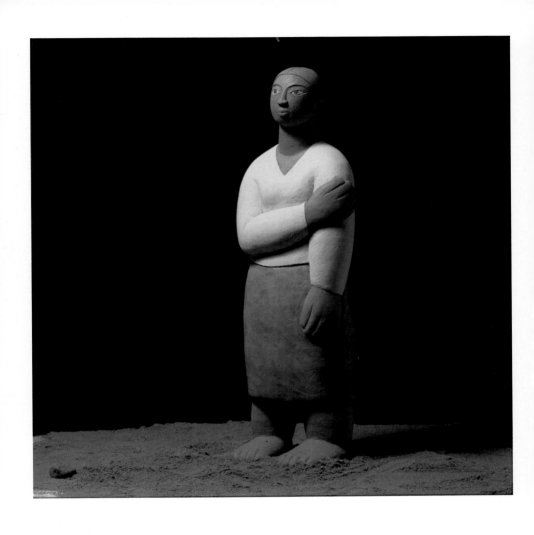

물을 바라보는 사람 35×28×110cm 1995

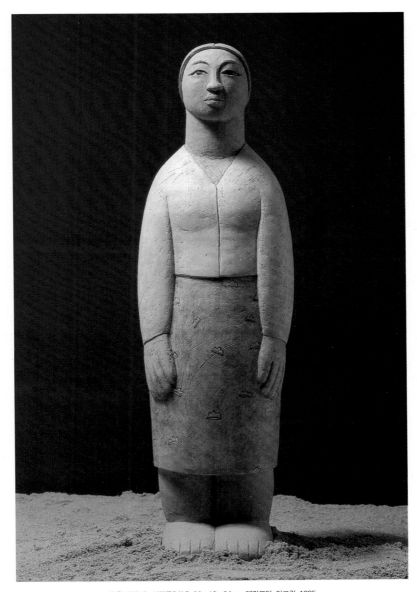

물을 바라보는 사람들(부분) 26×19×94cm 테라코타, 아크릴 1995

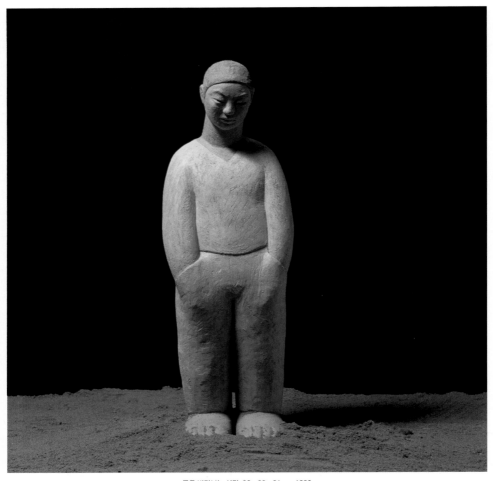

물을 바라보는 사람 30×22×91cm 1996

물을 바라보는 사람들

'흐르는 강물을 바라보는 사람들'이라는 긴 제목을 붙이고 싶었던 작품이다. 실제 작업은
각기 다른 모습의 삼십여 군상으로 이루어졌다. 물가에 서서 흐르는 물을 바라보며 사람들이

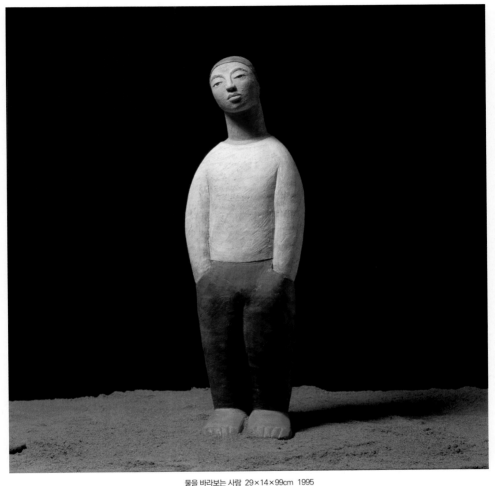

물을 바라보는 사람 29×14×99cm 1995

저마다 느낄 감정의 소용돌이를 그려 보고 싶었다. '어디서 왔다가 어디로 가는가'라는 대중가요의 가사를 굳이 인용하지 않아도, 흐르는 물과 같은 우리의 삶 속에서 '자존'의 길은 무엇인지 가고 또 오고 하는 '순환'의 법칙과 더 나아가 '윤회'에 이르기까지 이들은 어떤 생각에 잠겨 있다.

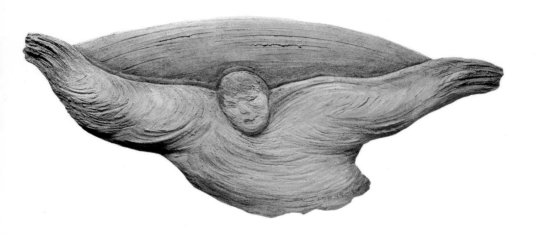

욕망 118×55cm 혼합토 1995

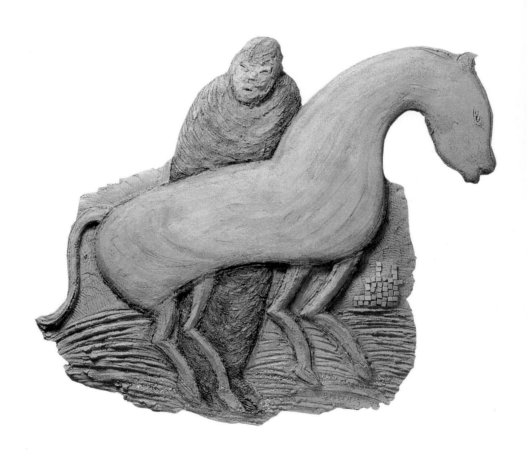

경작 77×55cm 혼합토 1995

관능

　흔히는 '관능적이다'라는 말을 한다. 이는 성적 매력이 넘친다는 의미이다. 인간에게 성적 매력이 넘쳐 이성을 불러들이고 이성과의 관계를 맺고 하는 것은 결론적으로 종족 보존을 위한 일련의 과정이다. '관능'은 '잉태-출산'이라는 결말로 가는 여행이다. '잉태-출산'이 제거된 현대인간사회의 관능의 남용을 고발하고 싶었다.

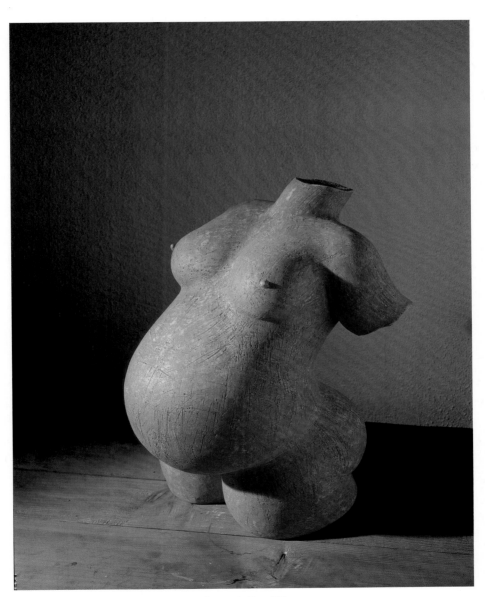

관능 44×49×60cm 1993

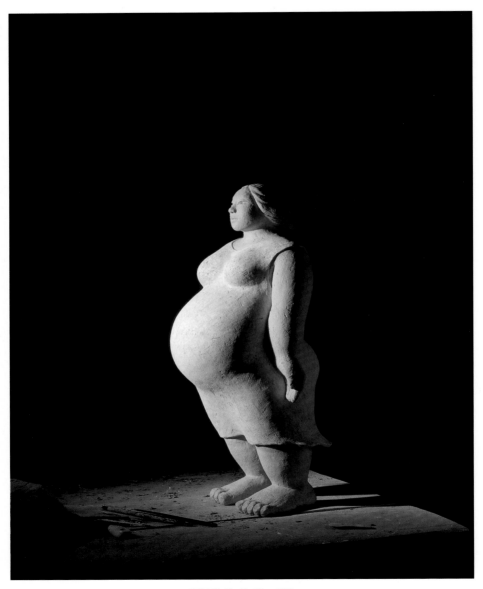

바람맞이1 40×37×88cm 1993

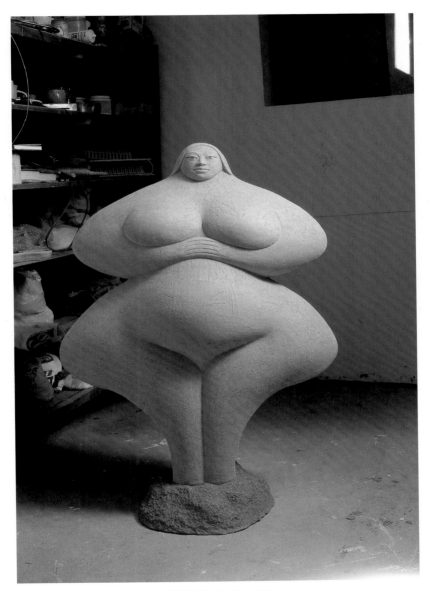

여인입상2 78×34×104cm 1992

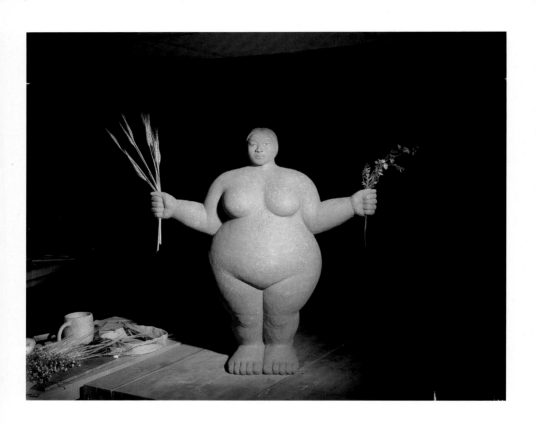

지모신 74×36×81cm 1993

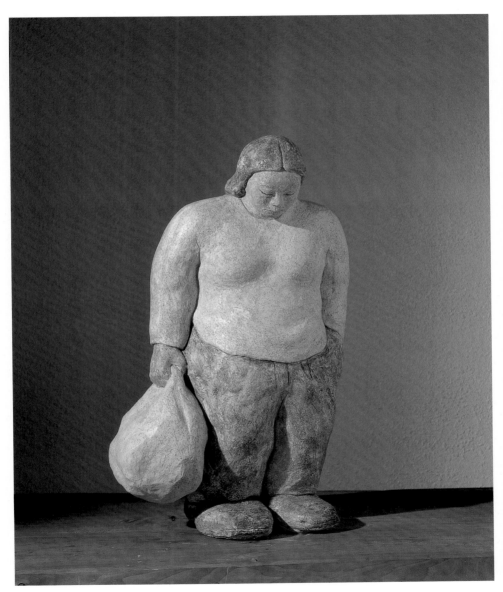

어디로 갈꺼나 39×22×68cm 1992

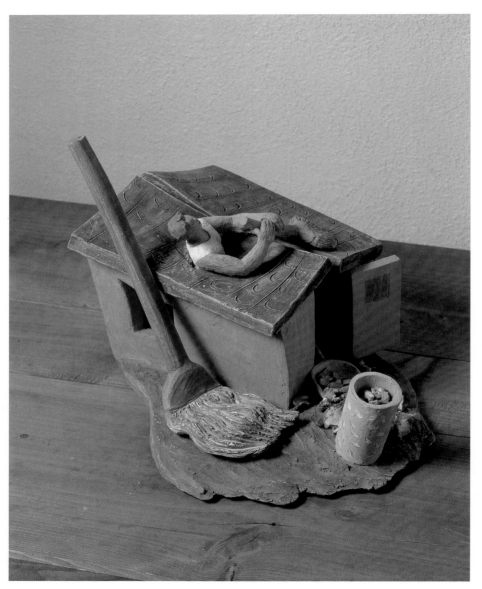

즐거운 우리집-대청소 43×34×32cm 1993

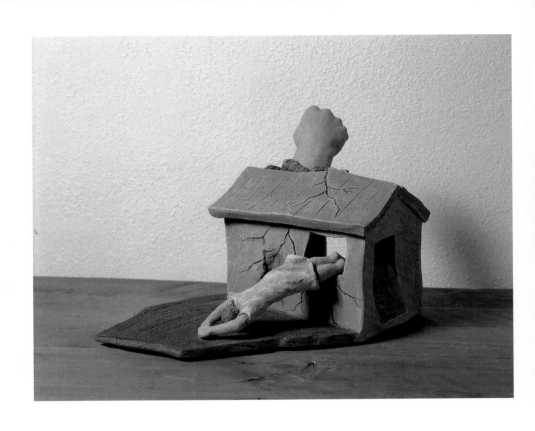

즐거운 우리집-불화 48×36×32cm 1993

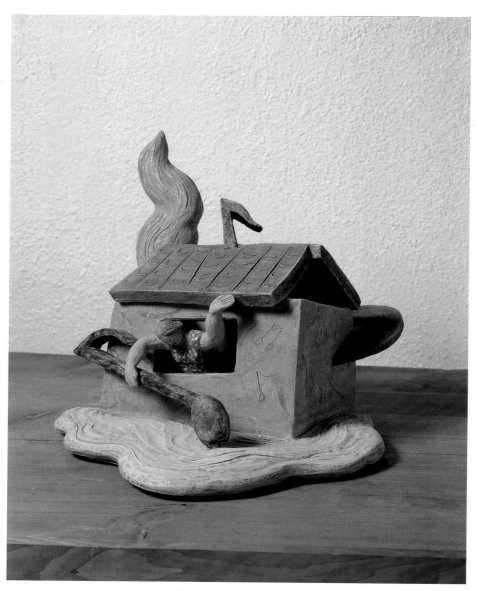

즐거운 우리집-신바람 39×42×33cm 1993

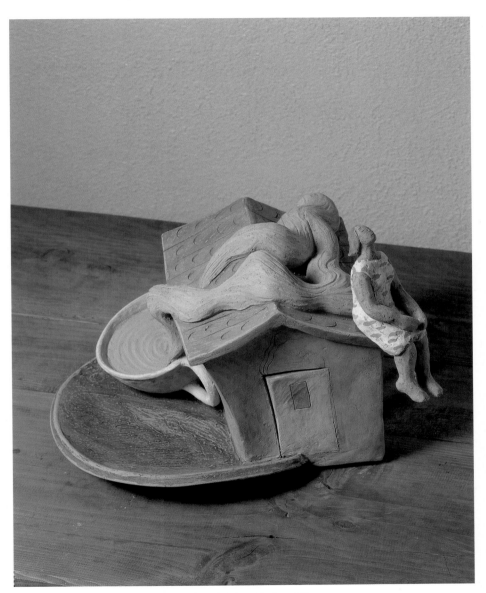

즐거운 우리집-평정 33×29×27cm 1993

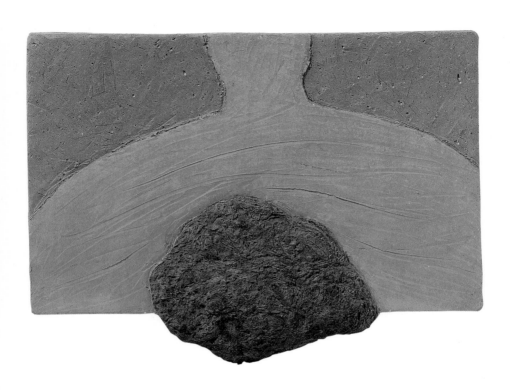

어떤 덩어리 50×39×5cm 1993

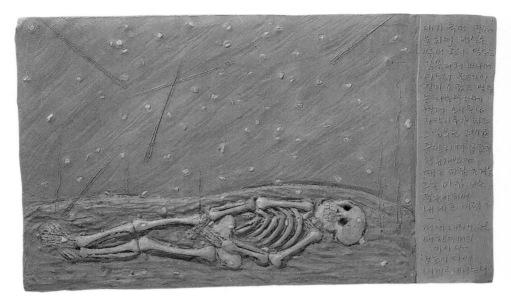

첫눈이 되어 내게로 내리는 나 65×39×2cm 1993

내가 죽어 땅에 묻히어 내 살은 썩어 흘러 일부는 강을 거쳐 바다에
이르러 물고기의 창자로 갔고, 일부는 나무뿌리에 빨려 소나무나 자
작나무가 되고, 그 일부는 그대로 증발하여 구름과 합류하였다.

때는 마침 초겨울,

그날 아침 나는 첫눈이 되어 내게로 내렸다.

어제 내리신 눈은 내 할아버지이시다.

"첫눈이 되어 내게로 내리는 나"

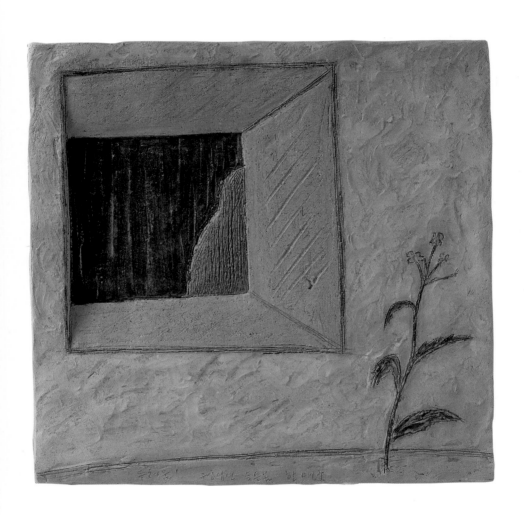

두려움 | 38×37cm 1993

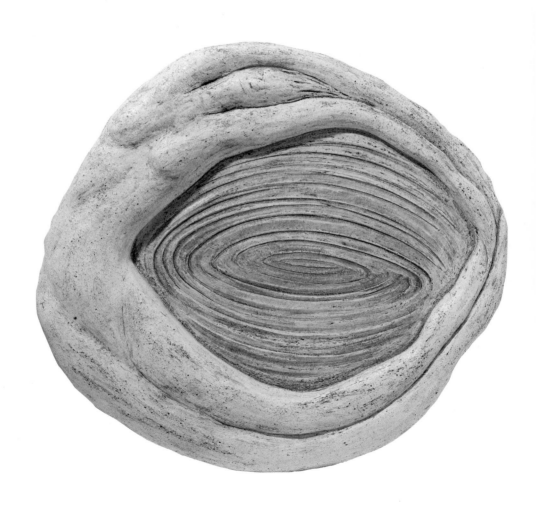

물과 여인 55×50cm1993

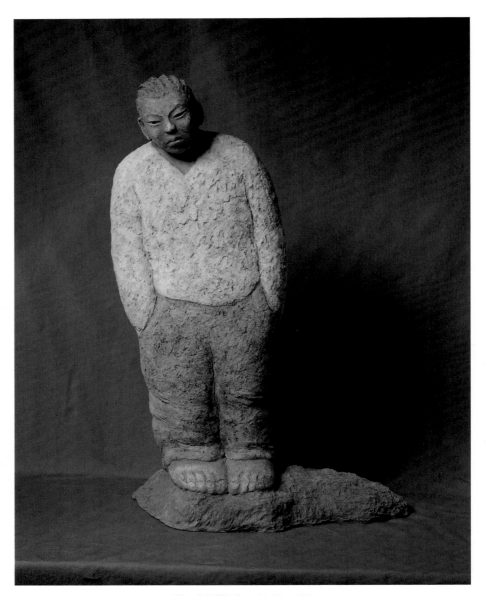

젊은 그대-불안한 눈빛 51×33×78cm 2001

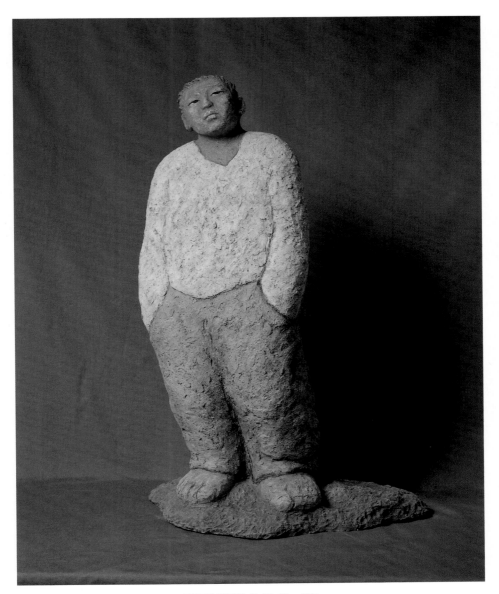

젊은 그대-거친 생각 49×30×77cm 2001

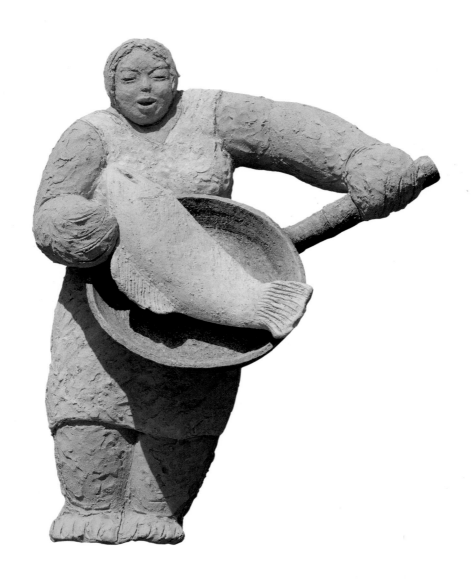

생활의 작은 반란을 꿈꿔본다. 자고나면 해가 뜨고, 깨고 보면 해가 지고 그렇게 상식의 틀 속에서 우리의 하루하루가 가고있다. 인생이 가고 있다. 매일매일 무언가를 지지고 볶고 하던 후라이팬 위의 물고기와 눈이 마주친다. 그가 물살을 가르고 신바람 나게 살던 바다로 그를 돌려보내고 후라이팬을 베고 잠들고, 그것으로 기타를 치며 나도 베짱이가 되는 꿈을 꿔본다.

휴식 70×40×9cm 1997

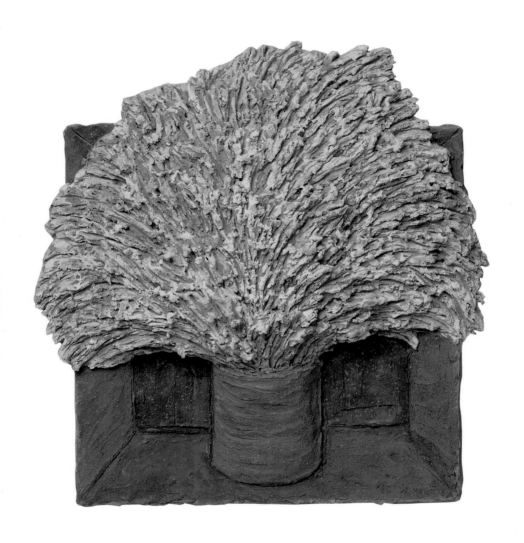

정물 48×50cm 1995

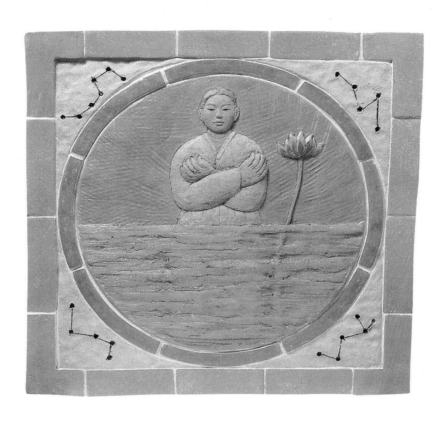

문명-물속의 여인 II 44×44cm 1996

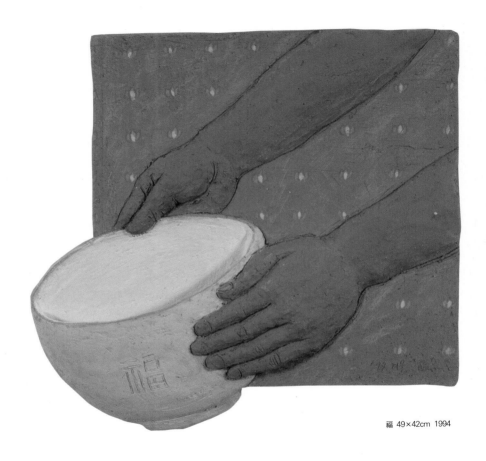

福 49×42cm 1994

福

우리는 한해가 끝나가는 연말이 되면 지나온 한해를 되짚어 보며 많은 생각에 잠기게 된다. 서양식 카드는 싫고 새해 연하장이라도 띄우고 싶다. 내게 힘을 준 내가 아는 이들과 내가 모르는 이들에게. 또한 일면식도 없고 보낼 주소도 없지만 나를 살게 했던 수많은 책의 저자들, 영화 감독들, 작곡자들. 보이지 않는 곳에서 용기 있는 삶을 사는 모든 이들에게 福을 보내는 마음으로 만들었다.

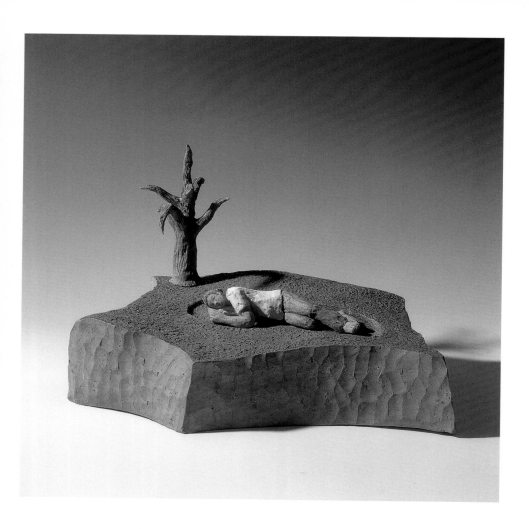

내 몫의 땅 41×25×29cm 1990

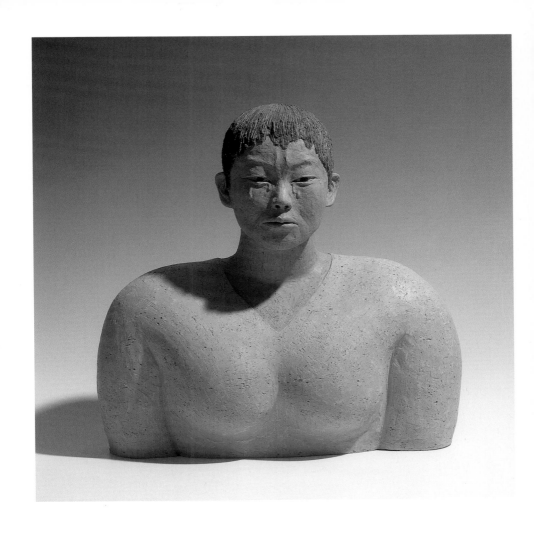

여인1 47×48×19cm 1989

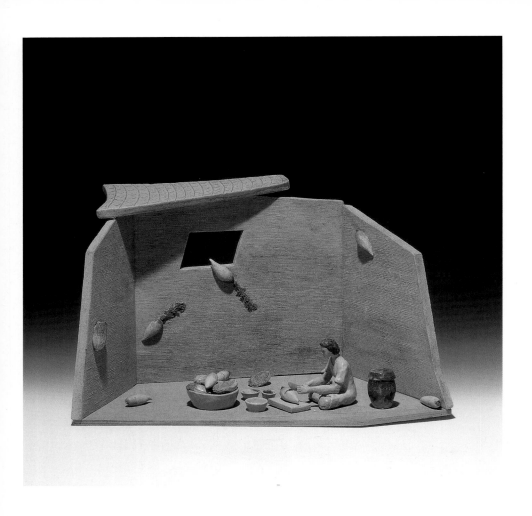

김치 담기 50×27×31cm 1989

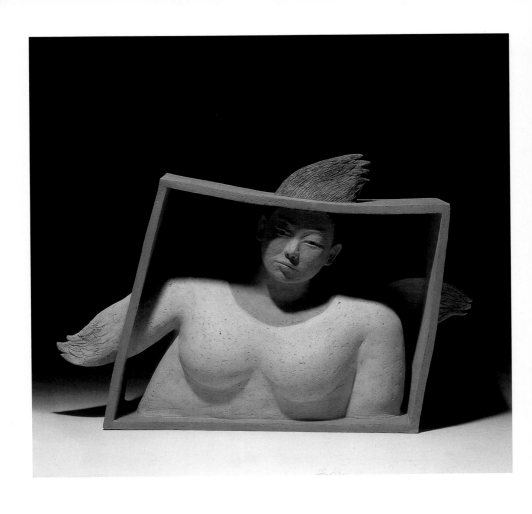

날개를 단 여인 68×15×48cm 1989

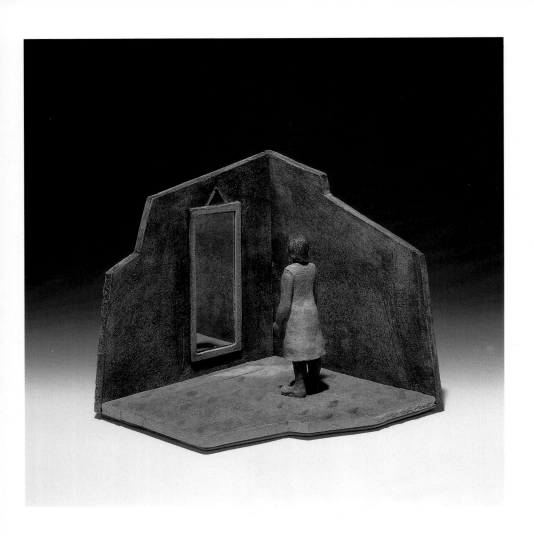

거울 앞 28×28×30cm 1989

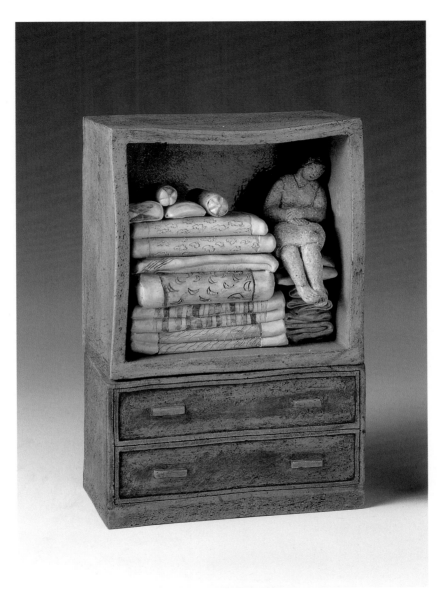

장롱 속의 여인 22×12.5×33cm 1989

Profile

한애규 Hahn, Ai-Kyu 韓愛奎

1953 서울생
1986 프랑스 앙굴렘 미술학교 졸업
1980 서울대학교 미술대학 대학원 졸업 (도예전공)
1977 서울대학교 미술대학 응용미술과 졸업

개인전
2016 이상원미술관, 춘천
2015 아트사이드, 서울
2012 두원아트센터, 부산
2010 아트사이드갤러리, 베이징, 중국
2009 POSCO미술관, 서울
2008 인사아트센터, 서울
2007 갤러리가나보브르, 파리, 프랑스
2005 인사아트센터, 서울
2004 아트포럼 뉴게이트, 서울
2003 가람화랑, 서울
　　　갤러리 하나, Kronberg, 독일
2001 예술마당 솔, 대구
2000 인사아트센터, 서울
1999 갤러리 Hellhof, 프랑크푸르트, 독일
1997 가나아트갤러리, 서울
1996 가람화랑, 서울
　　　금호갤러리, 서울
1994 가람화랑, 서울
　　　가나화랑, 서울
　　　월드화랑, 부산
1991 단공갤러리, 대구

1990 온다라미술관, 전주
1987 그림마당 민, 서울
1984 롯데화랑, 서울

단체전
2017 『토요일 展』, 갤러리 아트사이드, 서울
2016 『토요일 展』, 동산방화랑, 서울
2015 『토요일 展』, 금산갤러리, 서울
2013 『경기세계도자비엔날레』,
　　　 이천세라믹창조센터, 이천
　　　 『우리들의 이야기』, 두원아트센타, 부산
2012 『모성(母性): 한국미술 속의 어머니』,
　　　 이화여자대학교 박물관, 서울
　　　 『서촌, 땅속에서 만나다』,
　　　 　갤러리 아트사이드, 서울
2011 『테라코타, 원시적 미래』,
　　　 클레이아크김해미술관, 김해
2007 『흙, 그 물질적 상상력 테라코타』,
　　　 김종영미술관, 서울
2003 『아트서울 2003』, 예술의 전당, 서울
　　　 『가족 五樂전』, 가나아트센터, 서울
2002 『또 다른 미술사, 여성성의 재현』,
　　　 이화여자대학교 박물관, 서울
2001 『사람은 왜 기억할까?』, 갤러리 사비나, 서울
　　　 『아름다운 생명 展』, 예술마당 솔, 대구
2000 『해양미술제 2000-바다의 촉감』,
　　　 세종문화회관, 서울

　　　 『일상 · 삶 · 미술』, 대전시립미술관, 대전
1996 『인간의 해석 展』, 갤러리 사비나, 서울
　　　 『5월 미술제 작은 그림전』, 가산화랑, 서울
1995 『광주 5월의 정신전』, 광주시립미술관,
　　　 　광주
1994 『제주 신라미술전』, 가나화랑, 서울
　　　 『서울 문화읽기전』, 한원미술관, 서울
1991 『한국현대도예 유럽순회전』, 유럽
1990 『화랑미술제』, 가나화랑, 서울
1989 『흙, 불, 상상력 展』, 금호미술관, 서울
1986 『현대화의 빛 : 트리엔날레 국제전시회』,
　　　 도자조각(밀라노, 이태리)

작품 소장처
국립현대미술관, 서울시립미술관, 서울역사박물
관, 대전시립미술관, 전북도립미술관, 이화여자
대학교 박물관, 고려대학교 박물관, 서울시청, 일
민미술관, 이우학교, 중앙씨푸드

Hahn, Ai-Kyu 한애규

1953 was born in Seoul, Korea

1986 France Angouleme Fine Arts School
1980 Graduate School of Fine Arts, Seoul National University
1977 Dept. of Applied Arts, Seoul National University

Solo Exhibition

2016 Leesangwon Museum, Chuncheon
2015 Gallery ARTSIDE, Seoul
2012 Doowon Art Center, Busan
2010 ARTSIDE Gallery, Beijing, China
2009 POSCO Art Museum, Seoul
2008 Gana Art Center, Seoul
2007 Ganabeaubourg Gallery, Paris, France
2005 Insa Art Center, Seoul
2003 Garam Gallery, Seoul
 Hana Gallery, Kronberg, Germany
2001 Art madang Sol, Daegu
2000 Insa Art Center, Seoul
1999 Hellhof Gallery, Fankfurt, Germany
1997 Gana Gallery, Seoul
1996 Garam Gallery, Seoul
 Gana Gallery, Seoul
 World Gallery, Busan
1994 Gana Art Gallery, Seoul
1991 Dangong Gallery, Daegu
1990 Ondara Museum, Jeonju
1987 Grimmadang Min, Seoul
1984 Lotte Gallery, Seoul